電商攝影
實拍技巧

于亮 編著

前　言

　　隨着網絡購物的普及，越來越多的創業者選擇電商作為創業的起點。而要想在眾多競爭對手中脫穎而出，漂亮的商品展示圖片固然是其中重要的一環。不少商家因此花費大量的資金請專業的攝影工作室拍攝商品，也有一些商家為了節約成本選擇自己拍攝商品圖片，但由於經驗不足，水平有限，拍出的圖片並不盡如人意。

　　如今網絡和圖書上也有相關的商品拍攝案例，雖然數量較多，但每個案例的介紹相對而言十分簡單，很多電商創業者看過之後面對同類型的商品也不知從何下手拍攝；而有的案例則是介紹的商業大片拍攝方法，使用的是專業的影樓、燈光和攝影器材，投入成本較高，並不適合普通創業者。而本書所具備的三大特點，恰恰解決了這些問題，讓每一位電商創業者都能拍出具有一定水平的商品圖片。

　　特點一：詳細的案例拍攝教學。

　　商品攝影的一般流程通常分為觀察、構圖、佈置主光、佈置輔光、拍攝 5 步。書中的每一個案例都嚴格按照這 5 個步驟進行介紹，並對每個步驟的思路進行詳細闡述。比如講到構圖時，會詳細分析商品為何斜着放或正着放；講到佈光時，會詳細分析每個燈光的作用，為甚麼需要在這個位置打光，目的是甚麼，要產生甚麼樣的效果等，其中也包含了詳細的佈光示意圖。這些內容可以讓讀者曉解商品攝影的拍攝思路，在拍攝不同商品時，可以很清楚地知道如何去構圖、佈光以及拍攝。

　　特點二：使用普通的拍攝場地以及廉價的拍攝器材進行教學。

　　為了更好地貼近讀者的實際情況，本書的所有教學實例均是在一個普通的拍攝場地——辦公室的一角進行拍攝的；使用的是三支總價不超過 2,000 元的燈光；相機是入

門級的全畫幅單反相機，鏡頭則使用的是商品攝影最常用的「百微」鏡頭。無論是場地還是燈光、器材均為業餘攝影愛好者可以承受的配置，只要按照本書介紹的拍攝方法進行學習，用這些基本的拍攝器材，也可以拍攝出具有一定專業水平的商品圖片。

特點三：即便沒有使用過單反相機也可以學會。

商品攝影通常是拍攝靜止的商品，因此只用到單反相機中很少一部分功能。該書對會使用到的相機功能進行了詳細的講解，配合圖片，即便讀者之前從來沒有使用過單反相機，也能夠快速學會拍攝技巧，進而拍攝出高質量的商品圖片。

除了上述三個特點，該書還對拍攝過程中常用的小配件進行了介紹，尤其需要注意的是手機上的景深 APP 的使用，為了保證商品清晰，計算景深是有必要的。書中介紹的 APP 使用簡單，可以直接看到不同拍攝情況下所能獲得的清晰範圍，從而通過設置相機或擺放以確保商品處於清晰範圍內。

另外，商品攝影和其他所有攝影類別一樣，只有不斷地嘗試新的佈光和拍攝方法才能獲得令人眼前一亮的圖片。通過該書的學習雖然能夠讓讀者具有拍攝不同類別商品的能力，但要讓自己拍攝的圖片出類拔萃，還需要拍攝者必須具有一定的耐心以及精益求精的拍攝態度。

希望本書能夠幫助所有電商平台的創業者們拍攝出優秀的商品照片，使商品的特色和優勢得到更多消費者的關注。

編者

目　錄

第7章 透明商品拍攝實例教學

第8章 金屬商品拍攝實例教學

第9章 混合材質商品拍攝實例教學

第1章

電商商品攝影基礎知識

1.1　電商攝影概述

　　隨着淘寶、京東、亞馬遜等電子商務平台在中國的迅速發展，電商攝影的需求量也在日益增加。網店賣家為了能夠使自己的商品有更好的銷量，精美的商品圖片必不可少。

　　在電子商務發展的初期，網店圖片僅僅局限於對商品的真實還原，追求所見即所得。但是隨着電子商務逐漸成熟，網店之間的競爭日益加劇，電商攝影不但要真實展現商品，還要追求更高的美學感受，以使自家商品在眾網店中脫穎而出。

　　電商攝影繼承了電子商務門檻低的特點。由於圖片在網站上顯示，而不是用於高像素的印刷，因此對拍攝器材的要求相對較低，即便是目前主流的卡片機也可以完成電商圖片的拍攝。基於此點，電商圖片的來源十分廣泛，部分來源於專業的電商攝影師，還有一部分則來自於賣家自行拍攝。

　　因此目前電商平台中的圖片質量良莠不齊，拍攝水平也相差很大。但現在絕大多數電商賣家已經形成共識，即精美的照片能夠極大提升商品的銷量，因此大的電商賣家開始招聘專職商品攝影師，小的賣家則要麼尋找商品攝影外包商，要麼開始自學商品攝影，以使自己的商品在展示階段先吸引客戶的目光。

▲ 同樣一款商品，左圖與右圖均為商品展示主圖，對比可見兩幅圖片質量相差之大，右圖明顯更有吸引力。

1.2 開拍前必不可少的準備工作

1.2.1 瞭解拍攝對象

準備拍攝一個商品之前，首先要做的是找到這件商品最美的地方。對商品進行 360° 的觀察，必要的話還需要瞭解商品的製作工藝以及相關文化背景。當我們把商品最美的一面展示出來時，一張好照片就已經成功一半了。

◁ 通過柔光表現金屬錶盤的金屬光澤，通過玻璃的高光漸變刻畫出弧形鏡面。為了配合錶帶的材質及顏色，選擇枯樹皮作為背景，凸顯手錶的細膩做工。

1.2.2 確定商品適合的表現方式

拿到一件商品後，需要根據商品的外形特點以及圖片功能來確定表現方式。表現方式主要從數量、擺放方式、圖片功能三方面進行考慮。

1. 數量

首先需要確定的是畫面中需要表現的商品數量。有些商品是由多個商品組合在一起的套裝，比如常見的化妝品套裝、洗護用品套裝。此類商品需要將多個商品均放在畫面內進行表現，構圖時需要考慮商品的合理分佈。還有一些商品是獨立的，比如數碼和酒類商品就更適合單個展示。

⋏ 單一商品展示

⋏ 成套商品展示

2. 擺放方式

擺放方式分為直擺、平鋪和懸掛 3 種。大多數商品的拍攝都是採用直擺，此種擺放方式更容易固定商品，拍攝機位以及光位的選擇性也更強；平鋪擺放方式多見於服裝拍攝，以此充分表現其款式及顏色；懸掛拍攝通常用來表現項鏈、掛墜等飾品，可以得到模仿佩戴效果，形成自然下垂的畫面。

▲ 通過直擺展示的口紅　　　▲ 通過平鋪展示的服裝　　　▲ 通過懸掛展示的項鏈

3. 圖片功能

根據圖片功能的不同來決定是拍攝商品整體、局部還是細節。一般來講，全面表現一件商品時，其整體、局部、細節均需要有圖片來進行展示。整體圖片用於表現商品外觀、顏色，在電商中作為主圖出現，是最重要的商品圖；局部圖片用於表現商品在設計或者是功能上的特點；細節圖片則用於表現商品的材料質感或者精細的做工。

▲ 局部展示有助於表現商品的特點

▲ 整體展示使消費者對商品顏色、外觀有全面的認識。

▲ 細節展示突出商品的材質和製作工藝

1.2.3 選擇合適的影調

攝影中有 5 種影調，分別為高調、中高調、中調、中低調、低調。在拍攝商品前要根據商品的特性確定合適的影調去表現。比如毛巾、床上用品就適合用中高調去表現乾淨、舒適的一面；而諸如一些珠寶則適合用中低調去表現其色彩及質感。

▲ 用中高調表現居家用品的潔淨、舒適。　　▲ 用中低調表現首飾的神秘感

1.2.4 設定佈景

佈景分為兩種情況：一種是僅考慮照片的背景，另一種為佈置一個場景。如果是單純地展示商品材質、形狀、顏色、質感，那麼只需要考慮用何種背景即可。可以購買市面上各種顏色的背景紙，或者漸變背景，也可以通過燈光的佈置營造漸變的、富有變化的背景。

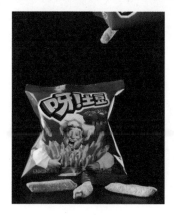

▲ 黑色背景商品圖　　　　　▲ 白色背景商品圖　　　　　▲ 彩色漸變背景商品圖

而佈置場景是為了拍出有情趣的照片，照片中的每樣東西都是可以烘托氛圍的道具，通過陪體的襯托營造出符合商品特質的某種氣氛。

　　場景佈置最忌諱的是陪襯的加入導致主體不夠突出，所以一定要注意確定每一個陪體的加入都可以突出主體，否則就不要添加。

▲ 通過佈置有情調的場景體現擺件可愛的風格

▲ 簡單的陪襯給人一種清爽的居家

▲ 通過營造暗調的場景襯托出玉石的晶瑩剔透

1.2.5 考慮佈光

　　攝影是光的藝術，對於光線的處理和運用是創作的重要環節，尤其是在商品攝影中。商品攝影作品中商品的特徵、質感、層次以及模特兒等都是通過拍攝中對光的藝術處理來形成最強烈的視覺形象。商品攝影必須十分嚴格地針對不同的創意內容來設計採用的光位、光的強弱、光的面積以及光源的遠近高低等。這些都是相當重要的技術手段，是商品攝影師必須嚴格把握和努力學習的。

◀ 高位逆光配合束光筒將畫面營造成聚光燈效果。

　　在瞭解了開拍前需要考慮的內容後，還需要對相機、燈光進行一定的瞭解，然後合理利用器材去實現拍攝前的想法。關於器材的使用會在之後的章節中進行介紹。

◀ 左圖這種模仿自然光的拍攝場景不但要對燈光進行精細佈置，還需要通過遮擋光線營造明暗效果。

1.3 打造網店照片的兩個入手點

1.3.1 畫面一定要美觀

　　商品照片要具有一定的美觀性，只有圖片好看才會第一時間吸引消費者。同樣的商品，如果商品圖片更漂亮，無疑會吸引大量的買家進行瀏覽。我們在進行商品拍攝時要本着圖片源於商品但高於商品的思想，所以這就對商品的照片提出了更高的要求，即照片要有足夠的美感能夠打動消費者。

　　要使商品圖片具有美觀性，需要方方面面的細節到位。首先，應該選擇比較專業的單反或微單相機，這樣才能保證有一個較好的畫質基礎；其次，畫面要給人一種美感，畫面整體傳遞出的和諧感、美感可以襯托商品的美，對賞心悅目的圖片，人們更願意多看兩眼，如此，圖片也就更容易被記下來並且使人們產生進一步瞭解的興趣。

　　作為商品宣傳圖片，必要的後期製作是不可缺少的。一定的後期製作可以讓商品在不喪失真實性的前提下更加美觀，並且使其在電商平台大量同類商品中脫穎而出。

　　▲ 商品圖片除了要保證展現出商品外觀、顏色等基本屬性外，還要考慮到畫面的美感，漂亮的圖片更能激起買家的消費慾望。

1.3.2 展現商品的真實感

當一件商品以照片方式傳遞信息的時候，潛在的消費者無法接觸到商品的實物，商品的某些物理特性就無法被消費者感知到，如商品的質地、重量等，所以在圖片中展現真實感就十分必要。

商品照片的真實感體現在兩個方面，首先是商品本身的特徵應該儘量全面地得到展現，因為潛在的消費者無法看到商品的實物，所以如果照片對商品展現得不夠全面，商品的真實感就會受到影響。因此在拍攝的時候，應該儘量從多個角度來展現商品，而不能只是從某個固定角度拍攝，否則會被認為有刻意回避商品真實性的嫌疑。另外，在色彩方面也應盡可能準確地還原商品本身的顏色。

其次，關於商品的真實感，攝影師通常情況下不應該使用類似 Photoshop 這樣的後期軟件對商品本身的一些瑕疵進行遮蔽或移除。從攝影作品的角度看，雖然使用後期軟件對畫面中的瑕疵進行修復已經被廣泛接受，而不會被認為是惡意合成或造假，但是從拍攝商品照片的角度看，除非是有特殊的要求，否則儘量不要對商品的瑕疵進行修復。

下面將從幾個方面介紹如何來表現商品的真實感。

1. 質感

商品的材料是消費者十分關心的問題，尤其是服裝類、飾品類。拍攝一件金屬製品就要拍出其金屬質感，一件毛皮大衣就要拍出其毛皮質感。而質感是通過燈光的軟硬來控制的，比如在拍攝金屬製品時，為了讓金屬表面出現金屬光澤，並且有着明暗均勻的過度，大多數情況都會使用柔光進行拍攝。

而對於一些表面細節豐富的商品，比如部分皮包類商品，表面會有皮質的紋路，此時如果仍然使用柔光進行拍攝，就會將表面的紋路拍攝得模糊不清；所以遇到此類商品，使用適當的硬光進行拍攝才是正確的做法。

◄ 遇到此種混合材料的商品就要考慮如何同時表現不同材料的質感

2. 尺寸

對於尺寸的表達，建議放在配圖中進行。因為商品展示圖主要目的是展示商品的美以及質感、形狀，如果將尺寸考慮進去會極大地限制構圖以及場景佈置。通常來講，拍攝一張專門表現商品尺寸的圖片即可。

尺寸的表現形式可分為 3 種。

●圖示尺寸：通過後期畫參考線，以此標示尺寸。

●度量尺寸：用尺子測量商品並展示。

▲ 通過尺子表明商品的真實長度

●參照尺寸：通過擺放參照物，表現商品的尺寸。參照物的大小應該是統一的，並且是為人所熟知的，比如之前可用最常見的硬幣對比商品厚度。

3. 細節

一件商品的完整圖片雖然對其外觀、顏色以及質感有很好的表達效果，但由於圖片尺寸限制，商品細節並不能清晰地得以展現，因此需要拍攝局部圖片來展示細節，比如箱包的拉鏈、衣服上的扣子以及其他有特色的裝飾等。細節圖片可以讓消費者買得更放心，並且表明賣家對商品的質量有信心。

▲ 對整體圖中無法清晰表現商品特點的地方進行特寫拍攝，展現商品細節做工。

4. 重量

商品的重量感也是消費者希望從圖片中獲得的信息。通常來講，如果能將商品的質感表現出來，那麼商品的重量感就會在消費者腦中形成一定的印象。

如果我們需要著重表現商品的厚重感或者是輕薄感，則需要對圖片的色調進行調整。比如通過低調攝影增強厚重感，或通過高調攝影強調輕薄感。

▲ 高調攝影給人一種輕快的感覺　　　　▲ 低調攝影更凸顯商品的厚重感

5. 顏色

準確還原商品顏色是表現商品真實感的重要標準之一。對顏色的調整可以在前期拍攝時連同灰卡一同拍攝，再通過後期校色來準確還原商品顏色。或者直接通過灰卡校準拍攝環境的白平衡，此種方法可省去後期操作，但拍攝階段較為複雜。

▲ 服裝、布藝這類對顏色還原準確度較高的商品往往需要在拍攝時使用灰卡，並進行後期校色。

6. 環境

為了突出商品的真實性，可以佈置符合商品應用環境的場景來進行拍攝，令消費者對商品的功能、特點有更直觀的認識，從而達到提升商品真實性的目的。

▲ 佈置一個使用該商品的場景可以有效提升商品的真實性表達

1.4 適合電商商品攝影的相機

1.4.1 如何選擇數碼相機

適合電商商品拍攝的數碼相機和我們平時拍攝照片的數碼相機稍有不同，在功能方面有着更高的要求，但這並不意味着必須要選用高級的數碼相機，其實只需選擇合適的數碼相機即可。本節將詳細地講述拍攝網店商品相機的選擇。

在做出購買哪一種相機的決定之前，有很多問題需要認真考慮。最好先到大型攝影器材商店逛逛，在那裏可以對不同規格、不同品牌的照相機進行比較和試用。要保證相機拿在手上感覺舒適，各種主要功能按鈕便於操作這一點是非常重要的。

以下幾個方面可以作為選擇參考：

（1）相機的圖像感應器至少為 1500 萬像素以上。

（2）選用光學變焦的鏡頭，避免購買數碼變焦的相機，因為所謂數碼變焦其實就是截取感應器上的局部進行放大。

（3）鏡頭最好可更換，以適應不同商品類型的拍攝。如果只拍攝單一類型商品則不必考慮。

（4）相機應具備手動擋，最好可以手動對焦，以便準確曝光和對焦。

（5）必須有閃光燈熱靴。有閃光燈熱靴才可以安裝引閃器，從而實現離機引閃，達到控制閃光燈進行拍攝的目的。

（6）最好有快門線接口。使用快門線可有效防止相機震動而導致畫質降低。

（7）支持 RAW 格式圖片輸出。絕大部分商品圖片或多或少均需要通過後期調整，而 RAW 格式擁有所有圖片格式中最高的寬容度，非常適合後期處理。

對於電商攝影來説，對相機的要求並不高。只要具備上述的條件均可以拍攝出出色的商品圖片。諸如高速連拍、防震、大光圈這些會增加很多成本的功能對於拍攝商品作用有限，可以不作考慮。下面簡單介紹幾種檔次不同的相機。

1.4.2　方便實用的長焦數碼相機

長焦數碼相機指的是具有較大光學變焦倍數的機型。當我們拍攝商品時，通常需要將商品佔據畫面的 2/3 以上，長焦鏡頭可以有效拉近商品的距離，並且產生一種淺景深的效果，可以滿足普通的商品拍攝。但缺點也很明顯，因為變焦倍數較大，導致成像質量不高。進行商品拍攝，推薦選擇佳能（Canon）SX60 HS 長焦相機，或者尼康（Nikon）COOLPIX P900s。

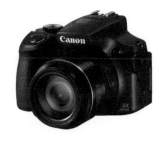

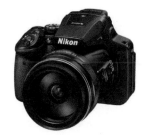

⋏ 佳能 SX60 HS　　　　　　　　　　⋏ 尼康 COOLPIX P900s

1.4.3　性能強大的單反相機

單反相機主要由鏡頭與機身組成。其中對網店商品拍攝影響比較大的是感光元件的尺寸。感光元件是數碼單反相機的核心部件，它負責感光並產生圖像信息，在技術條件不變的情況下，感光元件的尺寸越大，意味着相機的成像質量越好。所以在挑選單反相機的時候，如果預算充足，要優先考慮全畫幅單反相機。

當然，感光元件尺寸更小一些的 APS-C 也能夠保證高質量的圖像輸出，尤其是用於網店商品拍攝，在這種不需要大尺寸輸出照片的情況下，APS-C 數碼單反相機和全畫幅數碼單反相機的成像差異其實比較小。至於相機的高感畫質、對焦速度等方面的性能，其實對於網店商品的拍攝影響很小，可以忽略不計。因此如果只是購買用於網店商品拍攝的相機的話，問題的答案比較簡單——入門級的全畫幅數碼單反相機或是 APS-C 數碼單反相機即可。

另一個值得考慮的因素是數碼單反相機的鏡頭群，當具體的拍攝內容不明確的情況下，可能會用到的鏡頭主要是等效焦距約為 24-150mm 的標準變焦鏡頭。對於較小的拍攝對象，則常使用中長焦鏡頭或微距鏡頭。因此在選擇數碼單反相機品牌的時候，就要考慮到這些品牌的鏡頭的情況，如鏡頭的價格、成像質量等。如果大家預算足夠，推薦大家購買佳能 5D Mark III、尼康 D810 或 D750 這些配搭鏡頭種類多並且價格已經穩定的機型。

△ 尼康 D810

△ 佳能 5D Mark III

1.4.4 異軍突起的微單相機

相比數碼單反相機，微單相機目前主要的缺點有以下幾個方面：高感畫質不佳、反應速度較慢、對焦較慢、電量消耗較快。如果從拍攝網店商品的角度來看，這些缺點其實都不算是大問題，對於網店商品的拍攝幾乎沒有影響。

網店商品拍攝主要是在白天，或是使用人造燈光，因此不需要用到很高的感光度；網店商品的拍攝極少需要抓拍瞬間的畫面，所以相機的反應速度和對焦速度自然也就不是問題；而電量消耗較快的問題，通過購買備用電池也能夠解決，因為網店商品拍攝不同於旅行攝影，不需要拍攝者長時間在沒有電源的場合拍攝。

綜上所述，如果再結合微單相機目前較低的價格考慮的話，使用微單相機拍攝網店商品確實是一種性價比較高的選擇。

與挑選數碼單反相機的情況類似，挑選微單相機的時候，首先要考慮的也是相機感光元件的尺寸問題，全畫幅微單拍攝商品照片固然更好，但其價格也

十分高昂，性價比不及全畫幅單反。APS-C 畫幅的微單性價比要高很多，照片質量也足以達到電商商品攝影的要求。

　　另一個需要考慮的因素是微單相機是否具有熱靴接口。對於數碼單反相機來説，熱靴接口是一個標準接口，但是微單相機則不同，許多微單相機為了追求輕薄小巧或成本、功能的簡化，取消了熱靴接口。這樣的話，當我們需要使用閃光燈或是引閃器的時候，就會發現這些燈具無法與相機連接，所以最好還是選擇具有熱靴接口的微單相機。推薦大家選擇索尼 α7II 微單相機，或者奧林巴斯（Olympus）OM-DE-M1。

∧ 索尼 α7 II　　　　∧ 奧林巴斯 OMD E-M1

1.5　適合網店攝影的鏡頭

1.5.1　拍出真實感的標準鏡頭

　　標準定焦鏡頭，簡稱標頭，在全畫幅機身上特指 50mm 鏡頭。相對於其他焦距的鏡頭而言，標頭產生的畸變最小，視距也與肉眼等效，所以在取景器上看到的與肉眼真實環境觀察幾乎無差。真實感是標頭區別於其他鏡頭的最大特點，也是諸多攝影大師鍾情使用標頭記錄真實的原因。在商品攝影中可以很好地還原物品的形態以及設定的場景。

　　鏡頭推薦 50mm f/1.4G，或者 50mm f/1.8G。

　　值得一提的是，24-70mm 鏡頭也非常適合電商商品拍攝，尤其是當拍攝空間有限，商品尺寸又比較大，比如拍攝服裝類，使用其廣角端就可以輕鬆完成拍攝任務；而使用其長焦端也可以拍攝一些比如錢包、手鏈這些尺寸較小的商品，可以説是一款應用比較廣泛的鏡頭。

∧ 50mm f/1.4G　　　　　　∧ 50mm f/1.8G

1.5.2 能夠很好表現商品細節的微距鏡頭

微距鏡頭是指那些可以近距離拍攝的鏡頭，通常來説微距鏡頭會有一個放大倍率的指標，例如 0.5×、0.7×、1.0× 等，這個放大倍率越大，表示微距鏡頭的近距離拍攝能力越強。例如我們拍攝一顆寶石，使用 1.0× 的微距鏡頭就比使用 0.5× 的微距鏡頭展現出寶石更多的細節來。

如果經常需要拍攝一些小商品，例如珠寶首飾，那麼挑選一支放大倍率偏高的微距鏡頭將是明智之舉。另外需要考慮一下微距鏡頭的焦距問題，通常建議 100mm 以上為宜。如果微距鏡頭的焦距太短，可能導致拍攝距離過近，產生相機和鏡頭遮擋住燈光的問題。

這裏向各位推薦 100mm 微距鏡頭，尼康鏡頭型號為 105mm 微距鏡頭，佳能為 100mm 微距鏡頭。該款鏡頭可以勝任所有中小型商品的拍攝，比如珠寶、皮包、鞋、餐具等，再配上一隻 50mm 標準鏡頭，就可以覆蓋幾乎所有商品以及商品特寫的拍攝需求了。而如果沒有微距鏡頭，在拍攝小型商品，比如戒指、耳環或者是商品特寫時就會因為最近對焦距離的限制，導致商品在畫面中的比例較小。

如果實在不想單獨購買鏡頭進行商品拍攝，那麼在拍攝戒指這類體積很小的商品時使用標準鏡頭在最近距離對焦拍攝後，後期再進行適當的剪裁也可以達到一定的效果，但形狀上多少會有些畸變，肯定無法與使用微距鏡頭相比。

有的朋友認為使用長焦鏡頭拍攝就可以減小畸變，並且也可以使商品佔據畫面比較大的面積。這其實是商品攝影的常見誤區，首先使用長焦鏡頭確實可以減少桶形畸變，但焦距過長，則會導致枕形畸變。另外雖然長焦鏡頭可以拉近商品，但是由於最近對焦距離的限制，無法靠近商品拍攝，導致實際拍攝的商品在畫面中的大小還不及使用標準鏡頭拍攝。

▲ 尼康 AF-S VR 105mm f/2.8G
微距鏡頭

▲ 佳能 EF 100mm f/2.8L IS USM
微距鏡頭

1.5.3 方便取景的變焦鏡頭

雖然標準鏡頭與微距鏡頭有很多優點，但是依然有不足之處。取景不方便就是一大缺點。而變焦鏡頭在拍攝中大型商品，比如服裝、旅行箱等商品時，切換整體和局部的拍攝只需要擰動焦距環就可以輕鬆調整，省去了很多不必要的移動。但正如上文提到的，在拍攝小型商品時，由於最近對焦距離的限制，變焦鏡頭並不適用。

這裏向使用全畫幅單反的讀者推薦佳能 EF 24-105mm f/3.5-5.6 IS STM 鏡頭以及尼康 AF-S 24-120mm f/4G ED VR 鏡頭。對於使用 APS-C 畫幅的讀者推薦佳能 EF-S 18-135mm f/3.5-5.6 IS USM 鏡頭以及尼康 AF-S DX VR 18-105mm f/3.5-5.6G ED 鏡頭。

▲ 佳能 EF 24-105mm f/3.5-5.6 IS STM 鏡頭

▲ 尼康 AF-S 24-120mm f/4G ED VR 鏡頭

▲ 佳能 EF-S 18-135mm f/3.5-5.6 IS USM 鏡頭

▲ 尼康 AF-S DX VR 18-105mm f/3.5-5.6G ED 鏡頭

1.6 電商商品攝影的流程與聯機拍攝

　　電商商品攝影由於其複雜性，如果不採用正確的拍攝流程，會使得拍攝出的照片不是構圖有問題，就是用光有問題，調整來調整去，增加了很多不必要的重複性操作。而如果不採用聯機拍攝，有些照片問題可能會被單反顯示屏隱藏掉，導致當照片傳到電腦上後追悔莫及，只能重新再拍。該章節就向讀者介紹電商商品攝影的基本流程與聯機拍攝方法。

1.6.1 商品攝影流程

1. 觀察商品確定構圖

　　拿到商品後，首先要仔細觀察，瞭解其形狀、顏色、材質、透明度、細節特徵等一切有助於商品拍攝的信息。通過這些信息來確定如何構圖可以全面展示商品，並具有不錯的美感。在構圖確定後，拍攝機位也就確定了。利用三腳架將相機進行固定，這樣就不用在確定佈光時每次都調整構圖，能為拍攝節省不少時間。

2. 開始佈光

　　在確定構圖後就可以開始佈光了。佈光要一個燈一個燈地佈置，每個燈的作用要明確。最忌諱同時佈好幾個燈光，這樣佈光會使得光影雜亂，並且會有很多無用的操作。如果影樓封閉性較好，則可以通過造型燈來確定商品的受光情況。否則就需要在拍攝階段通過試拍來調整燈位，但切記，已經確定的構圖不要改變。

3. 設置拍攝參數

　　構圖、佈光完成後，就可以設置參數並拍攝了。通過已經確定的機位和商品的擺放方式可以確定景深要求，並進一步計算出可以使用的最大光圈。關於此點，會在實例拍攝部分進行詳細的講解。由此，就可以確定光圈的大致數值。而由於使用閃光燈進行拍攝，快門速度在絕大多數情況下鎖定 1/125s 即可。除非需要使用慢門營造特殊效果，否則不用更改快門速度。為了獲得最優的畫質，ISO 鎖定 100 即可。

　　至此，只有光圈僅確定了大概範圍而沒有最終確定。光圈的確定需要配合燈光輸出功率進行調節。在不使用測光表的情況下，為了獲得準確的曝光，需

採用試拍的方法。也就是拍一張看一下曝光情況，如果商品哪個受光面太亮，其餘地方曝光正常，那就將打亮那個面的燈輸出功率下調。如果是整體都亮，可以縮小相機光圈，也可以整體降低燈的輸出功率，反之則上調閃光燈功率或者擴大光圈，但一定不要超過根據景深計算好的最大光圈值。如何處理要看攝影師的選擇了，無非就是調整光圈和燈光的輸出功率。

在設置好參數後就可以按下快門進行拍攝了，如果效果不滿意就重新調整佈光，甚至回到第 1 步進行構圖調整，但相應的後續步驟都要進行調整。從拍攝流程就可以看出，商品攝影是一項要求攝影師必須十分嚴謹的工作，稍有一點偏差就會導致拍攝的照片不盡如人意。

1.6.2 聯機拍攝方法

1. 在電腦上安裝Lightroom軟件

◀ Lightroom軟件圖標

這裏所講解的連線拍攝方法需要下載 Lightroom 這款軟件。越是新出的相機，就需要越高的 Lightroom 版本來識別您的相機。所以如果當您安裝了 Lightroom 軟件，但是卻無法從下面介紹的方法中進行聯機拍攝時，請升級您的 Lightroom 版本後再進行嘗試。Lightroom 圖標如右圖所示（不同版本圖標會略有不同，但均為英文字母「Lr」）。

2. 準備一條聯機線

既然要聯機拍攝，那麼肯定要準備一條將單反與電腦連接的聯機線。在購買該線時要注意不同品牌、不同型號的單反使用的線可能會有區別，所以在購買時一定和商家溝通，確定聯機線是不是與自己使用的單反相匹配。為了便於區分，某些廠家的尼康聯機線和佳能聯機線在顏色上有明顯區分。

▲ 黑色的尼康聯機線

▲ 橙色的佳能聯機線

3. 聯機拍攝演示

在拍攝之前，首先將單反與電腦用聯機線連接起來。單反端的插孔位於其左側，如右圖所示。

▲ 紅圈處即為單反端聯機線接口　▲ 插入聯機線的狀態

將電腦與單反連接後，打開 Lightroom，會看到如圖 1 所示的介面（顯示的照片為上次關閉軟件時的照片，每個人都會有區別）。點擊介面上方工具欄的「文件」選項，在彈出的菜單中找到「聯機拍攝」，如圖 2 所示。單擊連線拍攝會出現如圖 3 所示介面，按照實際情況填入此次拍攝的商品信息，以方便管理。填寫完成後點擊右下角「開始拍攝」，在屏幕上會出現一個長條形工具介面，並在介面左側顯示出連接電腦的單反型號，如圖 4 所示。

如果該位置沒有出現單反型號，就稍微等待幾十秒，如果長時間都沒有顯示，說明該軟件沒有識別您的相機，有可能是聯機線有問題，也有可能是軟件版本過低。

在顯示出型號後就可以通過電腦控制相機拍攝了。該工具介面右側的圓形按鈕就是快門，單擊後相機就會進行拍攝，拍攝出的照片會直接通過相機傳輸到電腦中，並在 Lightroom 中顯示，如圖 4 中顯示的是手握鼠標畫面。

這樣，每拍一張照片均可以在電腦顯示屏中查看，不但可以放大查看細節表現是否到位，最關鍵的在於規避了相機顯示屏自動為圖片做優化而導致對曝光、色彩的判斷失誤。一旦發現問題可以及時在拍攝中進行改正，而不用等到拍攝完畢了，才追悔莫及。

▲ 圖 1

▲ 圖 2

▲ 圖 3

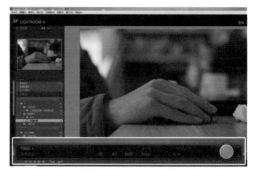

▲ 圖 4

第2章

認識各種燈光和附件

2.1 認識燈光

　　使用自然光拍攝的優勢在於畫面自然，而且拍攝成本低，但缺點也很明顯，就是不可控制。而之所以使用人工燈光也是因為不可能保證每天的自然光都非常的充足，即便自然光很充足也無法通過攝影師的意願改變光線的軟硬以及強度和照射角度。而人工燈光則可以通過攝影師隨時控制拍攝出想要的商品圖片。

2.1.1　適合表現細小物件的枱燈

　　採用巧妙的方法，枱燈也是可以用來充當攝影燈的，尤其是拍攝一些原本十分細小的物件，絕對適用。如嫌光線照射不勻，可以加硫酸紙柔化燈光。

︿ 家用的枱燈

2.1.2　價廉物美的石英燈

　　石英燈屬連續光源，發光效果柔和溫潤，適合表現艷麗的色彩。石英燈的特點在於色溫低（3200~3600K），即偏向暖調，也是電影拍攝的主要光源。開啟狀態會釋放出較高熱能，並且耗電量較高，使用時要小心，避免被燙傷。

︿ 石英燈

2.1.3　可得到理想色彩的太陽燈

　　太陽燈能釋放出與太陽光色溫接近的燈光，也有專為商品攝影工作室而設計的。拍攝時不用調校白平衡就能拍到色彩較理想的照片，最適合需求簡單的人士。

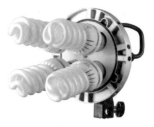

︿ 太陽燈

2.1.4 易於進行造型的影樓閃光燈

影樓閃光燈也稱影室閃光燈。熟悉攝影的人都知道，閃光燈就是發出日光色溫光照的器材，但一般用於機頂的閃光燈由於體積關係，較難發出平均而廣泛的照明效果。而影樓閃光燈一般具有較高的光能輸出和方便設計燈光效果的造型燈。

▲ 影樓閃光燈

影樓閃光燈因用途不同，種類極多。一些影樓閃光燈的輸出極高，要用一個電池箱。一般商品攝影使用單燈式影樓閃光燈便可，不需用太貴太複雜的。

下面以一款大眾級影樓閃光燈為例，介紹其操作面板各個按鈕的功能。

紅外感應頭
紅外感應開關
造型燈同步開關
保險絲座
電源開關
電源插座

功率調節旋鈕
造型燈全光開關
造型燈開關
測試按鈕
同步插口

▲ 影樓閃光燈控制面板

- 紅外感應頭：接收紅外信號的感應頭。
- 紅外感應開關：當使用紅外遙控拍攝時才會使用，商品拍攝無需使用該功能，處於關閉狀態即可。
- 造型燈同步開關：開啓該功能後，即可與其他閃光燈同步閃光，俗稱「光引閃」。該功能是商 • 攝影中的常用功能，以此來同步多個閃光燈同時閃光。
- 保險絲座：保護閃光燈，防止短路燒壞燈具。
- 電源開關：開啓或關閉閃光燈。
- 電源插座：為閃光燈供電。
- 功率調節按鈕：調節閃光燈輸出功率，1/1 為最大功率輸出。在拍攝時可隨時調整輸出功率以調節光比，以確保畫面曝光正確。
- 造型燈全光開關：在對焦困難時，建議開啓該功能。開啓該功能後，造型燈亮度始終保持最高，而不會隨功率調節發生變化。
- 造型燈開關：控制造型燈的開啓與關閉。影樓閃光燈包含閃光燈和造型燈。造型燈是常亮燈，用來觀察被攝物的受光情況，從而可針對性地調整佈光。
- 測試按鈕：也稱「試閃按鈕」，用來檢驗閃光燈是否可以正常閃光。
- 同步插口：將引閃器的接收端連接至該處，從而實現引閃功能。

2.1.5 控制影樓閃光燈的引閃器

影樓閃光燈需要在按下快門的一瞬間啟動，而控制閃光燈令其工作的必要工具就是引閃器。引閃器由兩部分組成，一部分是頻段接收器，另外一部分是發射器。將接收器與影樓閃光燈的電源連接，將發射器安裝在相機熱靴上。然後將發射器與接收器的頻道調節一致，這樣在按下快門時，接有接收器的閃光燈就會啟動。如果還需要其他閃光燈同時啟動，則按照上面剛講過的，將造型燈同步開關打開即可。

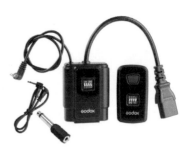

▲ 左側為頻段接收器，右側為發射器。

▲ 將頻段接收器連接在影樓閃光燈的電源上，並將較細的那條線連接在閃光燈的SYNC插孔上。

▲ 將發射器連接至相機的熱靴上

將頻段接收器和發射器分別連接至影室閃光燈和相機熱靴上後，點擊發射器上方的按鈕，如果閃光燈正常閃光，則證明連接正確，可以開始拍攝工作了。

▲ 按下該按鈕可以測試閃光燈能否正常工作

2.2 認識燈架

要靈活佈光，獲得想要的燈光效果，就一定要為所用的燈光加上承托的器材，以下就為大家介紹幾種不同商品攝影工作室常用的閃光燈架。

2.2.1 三腳燈架

三腳燈架運用於坐地的燈，備有可伸縮的主幹，以便升高或降低，而三腳架能收縮，方便攜帶或儲存。它適合前方兩邊打燈。

⋏ 使用時可通過調節底部
使燈架穩定

⋏ 不使用時可將燈架收起

2.2.2 頂燈架

活動式的頂燈支架，一端為大型的三腳架（或備轆輪），另一端則為長架，有重物，可承托閃光燈。它適合安置頂部的燈光。如果預算允許，建議購置下圖中的頂燈支架，亦稱魔術杆，更穩定，不但可以安裝影樓燈，還可以安裝相機，方便進行俯拍。

⋏ 頂燈架

⋏ 魔術杆

2.2.3 地燈架

當我們需要燈光從下往上打的時候就需要使用地燈架，通常用來打底光使用。為了便於移動，地燈架一般都帶滾輪，部分地燈架還配套有可伸縮的支撐杆，也可以當三腳燈架使用。

⋏ 帶伸縮杆　　　　　⋏ 不帶伸縮杆

2.3　打造柔和光質的柔光箱

很多商品，尤其是反光物件，需要有很均勻和廣闊的光照才能拍出漂亮的商品照片。其秘訣就是使用散射光，而利用柔光箱使光線均勻發散是獲得散射光最普遍的一種方法。

大部分商品攝影工作室閃光燈都可以加裝柔光箱，柔光箱內壁是銀色的反光面，前方加上一至兩層可拆卸的白色透光的布料，令其反射出來的光線成為散射光。如果想讓燈光變得硬一些，則可以按需要將柔光布料揭下，需要使用時再安裝上。

柔光箱的形狀多為方形、角形、圓形，內徑尺碼由 30cm 到 150cm 不等。而柔光面皆可加上不同形狀的遮光罩，如圓形、條狀或條格等。專業的柔光箱十分昂貴，並且要有適當的支架和接環才能用於選配的閃光燈上，使用和保養時要格外注意。

⋏ 八角形柔光箱　　　　　　⋏ 長方形柔光箱

2.4 打造偏硬適中光線的標準罩

在專業的商品攝影工作室中最常用的是柔光箱，其次就是標準罩了。影樓閃光燈配搭標準罩產生的光線屬軟硬適中的光線，比該光線方向性更強的是硬光，比如後面介紹的蜂巢和聚光燈發出的光；比該光線方向性弱的是柔光，比如柔光箱產生的光線。但在實際應用中，標準罩產生的光線可以明顯塑造出商品表面，比如皮具表面的紋理，因此經常將閃光燈配標準罩製造硬光。

▲ 標準罩

2.5 打造硬光的蜂巢和聚光燈

柔光箱用於製造柔和的光線，而蜂巢和聚光燈則用於製造硬光。硬光適合表現表面凹凸不平的商品，突出表面細節和紋路。通常可在閃光燈前加一個「蜂巢」集光器，將光束有方向地打在主體上，而使用聚光燈或射燈則可將光照範圍收得更窄。

▲ 蜂巢

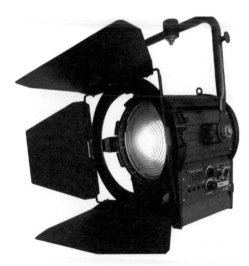

▲ 聚光燈

2.6 可對細節之處補光的反光板

前面介紹的各種燈具都屬光源，而反光板本身不會發光，是通過反射其他光源的光線從而達到為商品補光的目的。

反光板通常用來消除商品暗部陰影或者為商品某一側進行補光。不同材料的反光板，其反射光的硬度也不同。比如利用同一光源進行反射，銀面反光板的反射光會比發泡膠反光板的反射光硬度大，原因在於不同材質的反光板其表面平整程度不同，表面越平整，反射光方向性越強，光線也就越硬，反之則越柔。

2.6.1 標準反光板

通常反光板以折疊的為主，大小可以選擇，內徑尺寸大多集中在60~110cm 之間。這些反光板通常具有不同顏色的反光表面，主要有金、銀、白或金銀混合。除了折疊式的，還有一種組合式的反光板，為不少專業攝影師採用，但多用於拍攝人像。

◄ 反光板的兩面分別為不同的反光面

2.6.2 自製反光板

自己做反光板要選擇較硬質的物料，以便能容易固定位置。但也有人選擇輕巧一點的卡紙和發泡膠板，因為它們都可以被輕易裁剪。使用時，可以裁出所需的尺寸和形狀，除了本身的白色表面外，亦可鋪貼白紙、錫紙、金紙之類，以獲得不同色調的反光板。可選用發泡膠板和高密度發泡膠等為製作材料。

▲ 白色卡紙就可以作為反光板使用，貼上銀紙還能當銀板使用。

2.6.3 固定反光板

通常情況下反光板越輕巧越好，易於固定，以下為大家介紹一些不同反光板的固定方法。

大型反光板

以腳架再加上支架支撐，甚至用燈杆支撐。也可以用支撐用的橫架再加上大力夾或膠紙固定。

中型反光板

可以使用一些小夾子夾着，適用於為商品局部補光。

⋏ 大型反光板固定方式　　⋏ 中型反光板固定方式

小型反光板

可用較重的硬物支撐，或再使用膠紙臨時固定。對於那些不需要用固定光位重複拍攝的，也可以手持反光板。

➤ 小型反光板固定方式

2.7 用於表現商品細節特徵的反光傘

其實，就算不用柔光箱，僅使用最基本的反光傘，也有十分好的散光或柔光效果。通常拍攝人像或具有質感的商品，如衣料、布娃娃之類，建議使用反光傘，因為反射光效果不會太柔，也不會太硬，商品的層次和細節更易表現出來。

▲ 常用來柔化光線的反光傘

2.8 營造不同畫面效果的背景紙

電商商品攝影為了突出商品往往需要一個簡潔的背景，而背景紙則是快速營造簡潔背景的有效方法。

最常用的背景紙是一種純色的不反光卷裝紙。每一間專業的攝影室都配備這種背景紙，因為它可以令你拍攝到乾淨的背景。除了卷裝的攝影用背景紙外，還有一些在美工店可以買到的大度色紙或漸變色紙，也可以用作拍攝小件商品的背景紙。根據商品的顏色選擇不同顏色的背景紙可以讓照片更美觀，給觀者的視覺感受也不同。

對於商品攝影來說，背景的重要性不比燈光低，因為你要利用背景來和拍攝現場的現實環境進行隔離，才能有效地顯現商品形狀、線條和紋理。如果環境許可，可以用固定裝置將背景紙架永久安裝在牆壁上，用時再拉下來。

▲ 不同顏色的背景紙

2.9 展示拍攝對象的拍攝台

所謂拍攝台，指的是擺放拍攝主體的台面。從廣義角度上講，任何可以用來拍攝的枱面，都可以稱為拍攝台。傳統的專業拍攝台會有一些方便搭建背景的金屬架，此外還有專為桌上靜物攝影而設計的連接燈箱照明的數碼拍攝台；很多專業的商品攝影師還會根據拍攝需要，使用各種物料搭建特殊的拍攝台。下面介紹幾種常見的拍攝台。

2.9.1 靜物箱

靜物箱分為有內置燈光和無內置燈光兩種。由於商品攝影用光以柔光為主，所以可將無內置燈光的靜物箱看作是一個柔光箱，將商品放在該靜物箱中，可以保證光線均勻照射。但其缺點也顯而易見，如當需要使用硬光表現粗糙材質時就不適用了。內置燈光的靜物箱內部會自帶燈光，但燈位是不能改變的。其優點在於無需佈光，將商品放在靜物箱中央即可拍攝。但因為燈位不能改變，無法針對不同商品的特點進行佈光，有的效果會比較差。

▲ 無內置燈光的靜物箱

▲ 內置燈光的靜物箱

2.9.2 靜物台

標準靜物台是為拍攝商品而專門設計的桌面，特點在於背景部分與桌面部分是以弧線連接的並且是透光材質。此種設計可輕鬆實現無縫背景，而且無論是正逆光還是底光均可佈置。

下圖中展示的靜物台是常見的一種。由於靜物台是可透光的，在表現透明商品時很方便，可以直接從後方打出正逆光而不用擔心會穿幫，亦可從下方打底光，輕鬆表現透明商品的通透感。

如果我們不需要透明靜物台，則可以在其上鋪上背景紙，背景紙的顏色可以按自己的需求進行選擇。

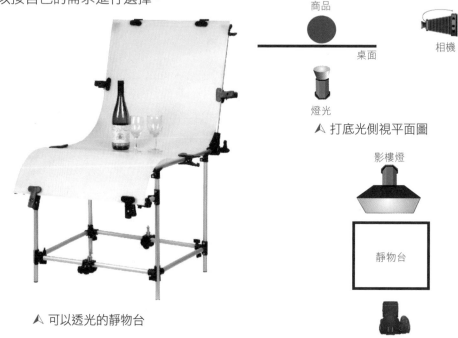

▲ 可以透光的靜物台

▲ 打底光側視平面圖

▲ 打正逆光俯視平面圖

2.9.3 自製拍攝台

對於一些小件商品的拍攝，在家中用一個桌面的空間自行搭建一個靜物台就可以滿足拍攝要求。而且自製拍攝台可以根據拍攝需求的不同，隨時更改搭建方式，燈位佈置也可以更靈活。但是自製拍攝台對拍攝者的動手能力要求較高，需要合理運用身邊的資源。

▲ 利用有限的空間自行搭建拍攝台進行商品拍攝

2.10 創造立體效果的倒影板

倒影板在拍攝酒類、香水等商品時經常用到，可以表現商品的立體效果，並提升品質。倒影板按照材質的不同，主要有亞加力膠倒影板和鋼化玻璃倒影板兩種，且都有黑色和白色可選。

亞加力膠倒影板很容易留下劃痕，使用時一定不要在其表面拖動商品，使用後也要妥善保管。鋼化玻璃由於硬度更高，可以有效防止劃痕，但價格相對亞加力膠倒影板要貴一倍左右。

另外，一塊普通的透明玻璃也可以當做倒影板使用，而且更靈活，在玻璃下鋪墊甚麼顏色的背景紙就是甚麼顏色的倒影板，但是倒影效果不如亞加力膠或者鋼化玻璃倒影板。

▲ 亞加力膠倒影板

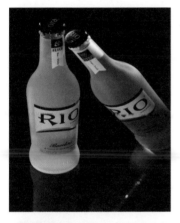

▲ 使用普通玻璃製作倒影效果

▲ 鋼化玻璃倒影板（黑色）

▲ 亞加力膠倒影板呈現的倒影效果

▲ 鋼化玻璃倒影板（白色）

2.11 其他常用的小道具

商品攝影還有很多常用的小道具，有些時候這些小道具會幫上大忙。

2.11.1 大力夾

大力夾可以用來固定背景紙、硫酸紙、卡紙等。還可放在體積較大的商品後面作為支架使用。是商品攝影必不可少的小道具。

▲ 使用頻繁的大力夾

▲ 用大力夾來固定背景紙、硫酸紙

2.11.2　白卡紙

　　白卡紙在商品攝影中是作為反光板使用的。當使用反光板感覺光線太强時，可以使用白卡紙進行反光，光線會柔很多。

　　另外，反光板的尺寸是固定的，當需要控制補光的面積時，就需要大小合適的反光板，單獨購買顯然成本太高，而且不會正好適合拍攝所需，這時可以通過裁剪白卡紙來獲得合適的反光板。

▲ 白卡紙可當做反光板使用

◢ 主光源位於玉石的右前側，通過在玉石的左側放置白卡紙，從而為其左側進行補光，使玉石表面形成過渡自然的光照效果。

2.11.3　黑卡紙

　　如果說白卡紙的作用是用來補光，那麼黑卡紙的作用就是用來擋光的。當我們拍攝一些棱角分明的商品，並需要勾勒黑邊時，黑卡紙就派上用場了。通過合理佈置黑卡紙的位置，可以讓商品的邊緣出現黑邊，獲得與背景分離的效果，並勾勒出商品的具體形態，增加美感。

▲ 用來遮擋光線及勾黑邊的黑卡紙

◢ 使用逆光，並且在玻璃杯左右兩側放置黑卡紙，達到「勾黑邊」的目的。

2.11.4 藍膠

　　藍膠是一種藍色的橡皮泥似的固
態膠。使用藍膠可以輕鬆固定戒指、耳
環這些小物件，使它們可以立在靜物台
上。但如果商品表面比較粗糙就不要使
用藍膠，否則黏在上面很難清潔。根據
實際情況，雙面膠和透明膠帶也經常在
商品攝影中用以固定商品。

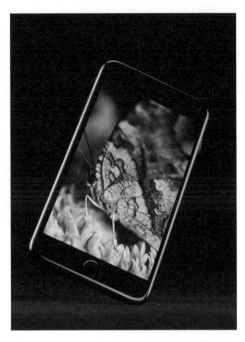

ᐱ 固定小物件常用的藍膠

ᐱ 手機傾斜的造型即通過藍膠將其黏在
支架上完成。支架通過後期去掉。

2.11.5 魚線

　　魚線在商品攝影中也是起到固定的作用。有時為了將商品擺成一個特殊形
態，需要將商品懸掛在魚線上，然後將魚線綁在支架上進行固定。使用魚線固
定商品的好處在於後期可以輕鬆將魚線從畫面中擦除。

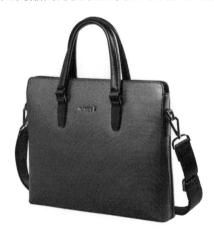

ᐱ 皮包豎起的手帶即通過魚線固定　　➤ 固定商品使用的魚線

2.11.6 硫酸紙

　　硫酸紙是商品攝影常用的柔光材料，也稱牛油紙。它的柔光效果比柔光箱還要好。尤其適合在金屬表面打出漂亮的高光漸變帶，表現金屬光澤。

▲ 常用的硫酸紙

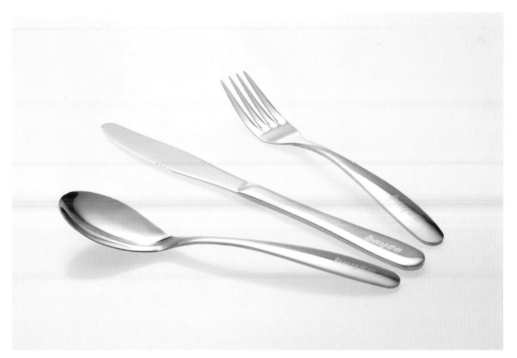

▲ 經過硫酸紙柔化的光線在金屬表面留下均勻的明暗漸變

第3章
巧用構圖及背景表現商品

3.1 構圖的畫幅

3.1.1 橫畫幅

　　橫畫幅是一種將商品呈橫向放置或者橫向排列的構圖方式。這種構圖方式能夠給人一種穩定、安靜、可靠的感覺，多用來表現商品的穩固，並給人安全感，是一種常用的構圖方式。

▲ 橫畫幅利於表現商品穩定感

3.1.2 豎畫幅

　　豎畫幅是一種將商品呈豎向放置和豎向排列的構圖方式。這種構圖方式可以表現出商品的高挑、秀朗。常用來拍攝長條的或者豎立的商品。豎幅構圖在商品的拍攝中也是經常使用的。

▲ 豎高的商品更適合用豎畫幅進行表現

3.2 從不同視角展現商品特色

3.2.1 取景方位的變化

　　取景方位通常包含正面、側面、背面、頂部和底部這 5 種。正面取景是指拍攝者從商品的正面拍攝，這種方式簡單直接，讓消費者看到照片後一目了然；側面取景是指拍攝者從商品的側面拍攝，這種拍攝方法可以較好地展現商品的輪廓線條；背面取景同樣很重要，從背面拍攝可以更全方位地展現商品，但又常常被攝影師忽略；頂部取景是指俯視拍攝，可以在一張照片中很好地展現出商品的整體面貌；底部取景則較少被運用，因為大部分商品的底部沒有太多值得展示的東西。

⊿ 通過不同的取景方位來全面展示商品

3.2.2 取景角度的變化

取景的角度通常有三種，平角度、仰角度和俯角度。其中平角度是最常見的，主要原因在於，從鏡頭的光學特性來看，平角度拍攝可以真實還原商品的大小比例關係，不易產生變形。因此為了讓消費者看到的照片儘量與買到的實物感覺一致，多數時候會採用平角度來拍攝。

不過也不要因此忽略了仰角度和俯角度。仰角度拍攝的作用主要是可以讓被攝主體顯得高大瘦長。而俯角度由於可以對頂面進行展示，所以對於商品拍攝來說更多的作用是展現出平角度所沒有的一種立體感。

3.3 基本構圖形式

3.3.1 三分法構圖

三分法構圖實際上是黃金分割構圖形式的簡化版，是指以橫豎三等分的比例分割畫面後，當被攝商品以線條的形式出現時，可將其置於畫面的任意一條三分線位置。這種構圖方式能夠在視覺上帶給人愉悦和生動的感受，避免主體居中而產生的呆板感。

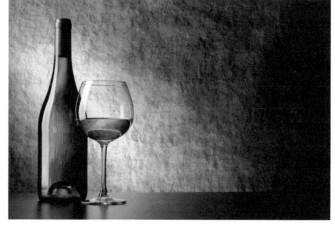

▲ 酒瓶和酒杯處在三分線上，典型的三分法構圖。

3.3.2 中心構圖

我們經常會看到白背景的商品圖片，而且商品是放在畫面正中的。因為中心構圖是突出商品最直接的構圖方式。畫面中沒有任何分散注意力的元素，只單純表達商品的形狀、顏色以及材質。

➤ 商品攝影最重要的功能在於展示，所以即便中心構圖會使畫面有些死板，但卻很好地展示了商品。

3.3.3 對稱式構圖

我們會發現大部分商品都是左右對稱的結構，所以對稱式構圖在商品攝影中很常用。另外我們也可以將商品和商品的倒影拍成對稱的，這種對稱式構圖的畫面會給人一種諧調、平靜和秩序井然之感。

⋏ 通過對稱式構圖表現結他

3.3.4 三角形構圖

三角形形態能夠帶給人向上的突破感與穩定感，將其應用到構圖中，會使畫面呈現出穩定、安全、簡潔、大氣的效果。

▲ 巧妙地通過三角形構圖表現商品

3.3.5 斜線構圖

斜線構圖是商品斜向擺放的構圖方式，它的特點是富有動感，個性突出。對於表現造型、色彩或者理念等較為突出的商品，斜線構圖方式較為實用，使用得當可以產生很新奇的畫面效果。

▲ 斜線構圖的畫面富有動感

3.3.6 S形曲線構圖

　　S形曲線構圖即通過拍攝的角度或商品的擺放方式使其在畫面中呈現S形曲線的構圖手法。由於畫面中存在S形曲線，因此其彎轉所形成的線條變化，能夠使商品展現柔美之姿，這也正是S形曲線構圖照片的美感所在。

▲ 將木顏色筆排列成S形，在展現繽紛色彩的同時給人一種流動的美。

3.3.7 開放式構圖

　　開放式構圖在高端的商業攝影中經常使用，因為對一些商業品牌，需要展示的不是商品本身，而是它的理念，它的不同尋常之處。所以會通過構圖帶給顧客想像的空間，來強化其品牌形象。

➤ 通過切割、不完整地展示畫面激發觀者的想像力，同時將觀者視線引向畫面之外。

3.3.8 封閉式構圖

封閉式構圖講求內部形象的完整性，無論是主體還是陪體等元素，都在畫面以內完成凸顯商品的作用。

封閉式構圖習慣將商品置於畫面中的某個位置，尤其是畫面的中央或者黃金分割點的位置，從而形成穩定的結構。

封閉式構圖十分講究構圖的均衡、完整、封閉，畫面給人以和諧、嚴謹的感覺。

︿ 將商品置於畫面中央，通過封閉式構圖完整地展現

3.4 構圖技巧的進階技法

3.4.1 主體突出的技巧

拍攝任何畫面，我們都要保證畫面主體的突出，網店銷售主要是通過圖片來展現商品，更要突出商品主體。圖片只需要一個主體，而且要盡可能大，背景儘量簡單，別拼湊兩張或者更多的小圖，那樣的話，在縮略圖裏其實甚麼也看不清楚。如果你需要更多的圖片，請放到寶貝描述裏。

具體來説，常見的突出主體的方法有以下幾種：色彩明暗對比，背景要乾淨整潔；每次只拍攝一個主體；切忌喧賓奪主。拍攝商品有時要加入一些相關的小物件或者裝飾物，小物件和裝飾物切忌過大，搶了主體的位置。

︿ 通過乾淨的背景以及單一主體來突出要展示的商品

3.4.2 商標的表現

可能每個人都有這樣的意識，在購買任何商品之前，我們都會留意此種商品的品牌，而最簡單、直觀的方式就是觀察商品的商標。有這種品牌意識的人可能會知道，任何一件商品，大到汽車小到鈕扣，都會有着獨特的商標，因此在拍攝網店商品的時候，對商標的表現也十分重要，它能使每個觀看商品圖片的人們能直觀地看出商品的品牌。

拍攝網店商品，表現其商標的方式很多，每個商品的商標可能都會在商品不同的位置，拍攝時，可以將商標安排在畫面的某個特定的位置上，也可以將商標進行特寫表現。

對於一些固定外形的網店商品，表現其商標比較簡單。例如拍攝一瓶可樂，我們可以直接將其標有商標的一面正對相機拍攝，這樣能使人們直觀地看出商品的品牌特徵。在拍攝類似這樣固定外形的商品時，我們都可以用這樣的方式來進行拍攝表現。

在拍攝一些沒有固定外形的網店商品的時候，可以採取特寫、虛實結合等方式來表現。例如，在拍攝服飾類的商品時，可以將商標安排在畫面上特定的位置，也可以採用特寫的方式來表現，還可以利用小景深來突出商品的商標。

▲ 商標作為商品重要的標誌一定要有良好的表現

3.4.3 利用構圖表現商品的局部細節

　　有些商品比如食品一類，如果拍攝整體很難將食物的特點表現出來，但是通過局部的拍攝則能將其中的配料以及食材的質感表現出來。如果商品尺寸較大，比如拖把、領帶、字畫，也完全可以拍攝商品的局部細節，即所謂的「窺一斑而知全豹」。通過細節的精緻表現，對商品整體效果的突出也有積極的作用。

　　構圖是攝影的第一步，它關係到你選擇怎樣拍攝你的對象。並不是把你見到的所有視覺元素都納入鏡頭中就可以得到一張好的照片，在很多商品的攝影中，局部的細節會使畫面更具有視覺的衝擊力，也能夠傳達出更多的信息並抓住商品的特徵。我們在日常生活中並不經常觀看事物的局部，但它經常能給我們的視覺帶來更多的新鮮感。因此，突出商品的局部不能不説是一種巧妙的構圖方法。

⊼ 通過拍攝局部激發觀者的想像力

3.4.4 利用道具修飾畫面

「道具」一詞我們經常在電影、電視上看到,好的道具可以使電影的效果更加精彩。其實在攝影中也會用到不同的道具,只不過,攝影道具一般都比較簡單,不一定在每次拍攝的時候都會用到。但是,在特殊的情況下,使用恰當的道具,可以起到畫龍點睛的作用。

和背景一樣,道具沒有色彩、材質、大小的限制,可以是沙子、包裝盒、樹葉、小花朵、報紙、雜誌等,只要你能想得到,並且適合的就是最好的。

▲ 將花卉作為背景,使觀者可以感受到香水的香氣。

3.4.5 融入場景營造氣氛

挑選場景是為了拍出有情趣的照片,佈景非常重要,照片中的每樣東西都是可以烘托氛圍的道具。比如,為了表現一款休閒男士手錶,挑選了牛仔褲和襯衫的局部作為背景,讓人立馬聯想到很休閒的裝束,從而對該表的定位有了瞭解。同時,藍色的牛仔布料又和錶帶的藍色形成呼應,畫面整體很和諧。

▲ 一條牛仔褲和襯衫營造的場景準確地為手錶進行了定位

3.4.6 韻律與節奏

同樣是手錶，我們可以通過畫面的韻律和節奏來突出商品。比如下圖中放置一排手錶，而其中一條錶帶的顏色與其他錶帶形成了鮮明的對比，這樣通過節奏的變化，就突出了我們想要表現的這塊手錶。該圖還同時運用了小景深，使用虛實的變化突出商品。虛實的變化也是節奏變化的一種。

▲ 通過景深控制和顏色使得畫面節奏突然出現變化，達到突出商品的目的。

3.5 背景與陪體在商品攝影中的作用

3.5.1 營造圖片的夢幻效果

如何選擇背景顏色、如何佈景，這些因素都很重要。正是這些因素配搭上良好的用光，才使拍攝得以成功。

黑色、白色背景是商品攝影中最常用的兩種背景，可以通過帶色片的閃光燈在背景上打出不同的顏色，使拍攝的商品與背景融為一體。還可以使用漸變背景來豐富畫面內容，直接買漸變的背景紙或往背景上佈光，製造漸變背景的效果，漸變背景通常給人以夢幻的感覺。比如下圖這種圓形的漸變背景光就是在紅色背景紙的後面，使用配有標準罩的影樓燈實現的。

燈光

背景紙

蠟燭

▲ 通過逆光營造出圓形的漸變背景

3.5.2 利用道具使畫面富有情節

　　在拍攝商品時，可以使用道
具營造一個場景，就像拍攝電影一
樣，將商品放在場景中進行拍攝。
像右圖茶類的拍攝就營造了一個午
後的光影效果，然後配上簸箕、竹
席等作為背景，給人一種剛剛將茶
採摘回來的感覺。

▲ 有情節的畫面可以讓觀者有更強的代入感

3.5.3 利用對比突出被攝商品

無論是商品攝影還是風光、人像攝影，利用對比都可以有效突出主體，並且讓畫面更具美感。下面主要從明暗對比、色彩對比、材質對比以及尺寸對比幾個方面進行講解。

▲ 通過逆光以及側光營造暗調背景以及陪體，突出主體玉石。

1. 明暗對比

通過對光的控制可以讓主體與背景產生強烈的明暗對比。該對比會令主體與背景分離，從而達到突出主體的目的。

2. 色彩對比

當商品的顏色十分有特色時，可以考慮通過顏色對比的方法來突出主體。這樣既可以突出商品本身，又強調了商品色彩的獨特性。可以通過佈置與商品顏色反差較大的背景來實現顏色的對比，也可以通過畫面整體的色調與商品本身的色調進行對比。

▲ 通過藍色（冷色）以及嫩綠色（偏暖色）的對比突出商品顏色亮麗的特點

3. 材質對比

商品的材質通常可以從光滑與粗糙、柔軟與堅硬幾個角度尋求對比。比如常見的使用自然山石作為珠寶飾品的背景，目的就是為了用自然山石的粗糙來體現珠寶玉石的圓潤與剔透。

▲ 通過粗糙的木質表面和顆粒感明顯的底面，與光滑的玉石形成鮮明的材質對比。

4. 尺寸對比

尺寸對比也是商品攝影中常用的對比方式。通過控制陪體在畫面中所佔的比例從而突出主體。利用一些消費者熟知大小的物品作為陪體還可以令觀者對主體的尺寸形成直觀的印象，更有利於商品的表現。

▲ 雖然畫面中的元素很多，但靠枕通過佔據大部分面積從而迅速吸引消費者的注意。作為陪體的茶壺、肉植等也為主體的尺寸提供了一定參考。

3.5.4 利用倒影營造美麗視點

在拍攝中加入倒影作為陪體可以提高商品的檔次。無論甚麼商品,加入倒影後都會有一種高檔的感覺,在拍攝小件商品,比如酒類或者化妝品時,倒影被廣泛運用,可有效增強立體感以及畫面美感。

↖ 表面光滑的商品適合通過倒影提升檔次

第4章

巧用光線表現商品

4.1 把握好畫面色溫展示真實感

色溫是指用數值來表示光色的數值，單位是 K（開爾文）。改變色溫，可以使照片的意境也發生改變。

通常人的肉眼無論是在持續燈光、熒光燈還是太陽光下，都能夠正確辨認白色，但是照相機根據光的不同，有時白色不能夠被正確表現出來，所以必須對色溫進行調整。通過調整，可以忠實反映商品的真實顏色。

但是在某些情況下，我們想營造出不一樣的氛圍，可以通過調整色溫來實現，因為並不是所有產品對顏色的還原都要求完全一致。比如一些化妝品有日用、夜用之分。當我們拍攝日用產品時，就可以使用較高的色溫，營造清晨的氛圍；拍攝夜用產品時，就可以使用較低的色溫來營造夕陽的感覺。雖然產品的顏色會有些變化，但是沒人會在意化妝品的包裝顏色出現的細微差別。

為了獲得能夠準確表現產品顏色的色溫，可以在拍攝時對相機白平衡進行校準。也可以通過後期調整白平衡，獲得準確的色彩還原。

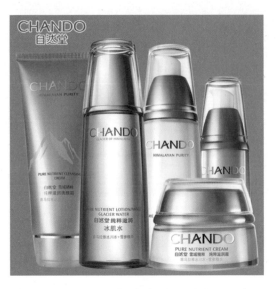

▲ 為了表現雪山精華系列而採用高色溫，畫面呈冷色調。

▲ 該香水並不是棕黃色的，但是通過使用較高的色溫讓畫面呈暖色營造了一個典雅的畫面氛圍。

4.2 不同方向光線的特點

4.2.1 利於展現商品色彩的順光

順光，顧名思義，是指光線照射的方向與拍攝的方向一致，光線順著拍攝方向照射。通常情況下，順光時的光源位於拍攝者的後方，或是與拍攝者並排。當商品處於順光照射的時候，商品的正面佈滿了光線，因此色彩、細節都可以得到充分的展示，而由光線產生的陰影則出現在商品背面，不會在畫面中明顯呈現。

順光是拍攝商品時常用光線的一種，通常拍攝者佈光的時候都會考慮採用一個光源來構成順光，再配搭其他光源。

順光的主要缺點是光線太過於平順，這會導致商品缺少明暗對比，並且立體感也難以通過陰影來展現。

▲ 順光可以很好地表現產品的色彩

產品

燈光

▲ 俯視平面圖

4.2.2 利於展現立體感的側光

側光指的是光線和拍攝的方向成一定角度時光線的照射方式，當這一角度變化時側光的效果也各不相同。側光使物體有豐富的影調，富有立體感，因此，這種光線很受攝影師的歡迎。側光分為 45°側光和正側光，它們所產生的照射效果又有所不同。

1.前側光

在商品的前方大約 45°的側面照明，是我們在拍攝商品時最喜歡使用的一種照明方式。因為前側光會使被攝景物產生很好的光影效果，在視覺上給人以美的享受。並且相對於順光來說，使用側光拍攝的物體有不錯的明暗反差，能顯示物體的立體感和影調層次，加強了整個畫面的空間感。

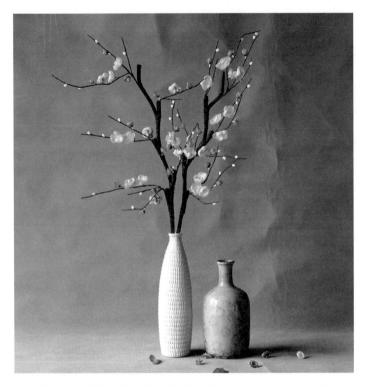

▲ 前側光既兼顧了順光對顏色的良好表達，也使產品表面有一定的明暗變化，形成一定的立體感。

▲ 俯視平面圖
（45°側光）

2. 正側光

正側光又叫「90°側光」，它是光線照射方向同拍攝角度垂直的光照方式。正側光使物品的高光部位和陰影部分各佔一半，形成強烈的明暗反差，輔以正面的補光，可以強化主體的質感表現。

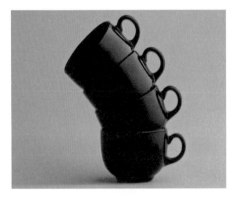

▲ 通過側光使產品表面產生明暗變化，從而強化產品立體感。

▲ 俯視平面圖（90°側光）

4.2.3 利於勾勒輪廓的逆光

逆光分為正逆光和側逆光兩種，正逆光可以打亮透明背景或者直接作為背景使用，並且會為透明產品勾勒出黑線條，從而使其與背景分離，也就是產品攝影師常說的「勾黑邊」。側逆光則可以為產品打上亮邊，同樣起到使產品與背景分離的目的。

1. 側逆光

如果我們在側光的基礎上，繼續調整燈光的位置，將光源放置在被攝主體斜後方，就形成了側逆光。由於光線來自於產品的斜後側，根據光線的反射性原理，產品的輪廓線條會被光線勾勒出來，產生一條「亮邊」。由於這條輪廓線條是明亮的，因此需要配搭深色的背景才能有明顯的畫面效果，而採用淺色背景的時候，逆光勾勒的輪廓效果就很弱了。

▲ 通過側逆光在打亮高腳杯邊緣的同時展現出透明液體的通透感側逆光俯視平面圖

◀ 側逆光俯視平面圖

2. 正逆光

繼續調整燈光的位置，將光源放置在被攝主體正後方，就形成了正逆光。由於光線來自於產品的後側，如果產品不是透明的，那麼逆光的作用就是製造了一個白背景，產品正面是全黑的。但如果是透明的產品，則會在產品邊緣形成黑線條。有時為了讓黑線條更均勻，還會在商品左右兩側放置黑卡紙。

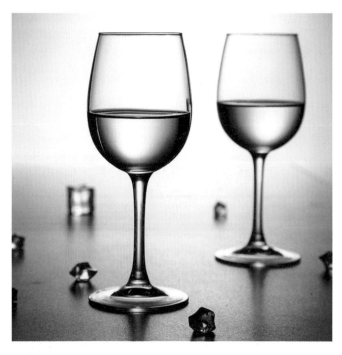

產品

▲ 正逆光俯視平面圖

◄ 通過逆光表現透明產品
的通透感，並形成暗線條使
主體與背景分離。

4.2.4 適合表現小商品的頂光

頂光不是一種非常理想的光線，尤其是對服裝攝影而言，正午時分的陽光會形成頂光，這時通常不宜外出拍攝服裝。不過對於一些小商品來說，由於商品體積較小，各種光位作用到它們身上的效果不是太明顯，這時直接採用頂光，反而簡便易行。

影樓燈

產品

桌面

相機

▲ 大面積的頂光會讓小物體表面出現豐富的明暗變
化和色彩頂光側視平面圖

▲ 頂光側視平面圖

4.2.5 表現通透感的底光

如果我們使用可透光的靜物台，則可以在靜物台下面安放燈頭形成底光。底光很適合拍攝酒瓶或者酒杯等透明物體，原因在於下方的透射光可以增加液體與冰塊的透明感。同時由於靜物台的底面被照亮，所以物體的影子不會留在上面，看起來就像懸浮在半空中一樣。

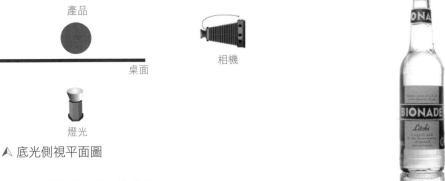

▲ 底光側視平面圖

▲ 通過底光表現透明酒類、飲料的通透感。

4.3 經典佈光法

4.3.1 雙燈打平光

兩盞燈都配有柔光箱，對稱擺放在被攝主體的左前方和右前方。這種佈光很適合拍攝豎高的物體，可以打出漂亮的高光帶，同時兩盞燈能打出較平的光效，將物體整體照亮。當然，根據兩盞燈的輸出值，燈位也會視實際的需要作調整。

用柔光箱的效果比標準罩加硫酸紙的效果要好得多。而且隨着燈位的變化，高光帶的位置也會隨之變化。當燈箱移至拍攝對象後面時就會形成側逆光的效果，也就是後面會提到的勾白邊。

▲ 兩燈分別從前方兩側打光

▲ 俯視平面圖

▲ 在酒瓶上形成了長條形高光帶

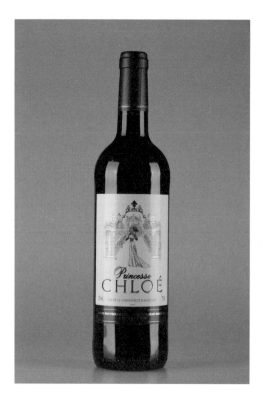

▲ 兩燈加大照射角度，從前方左右兩側打光

產品

燈光　　　　　　　燈光

▲ 俯視平面圖

◀ 隨着兩燈照射角度加大，瓶身上高光帶的距離也在增加。

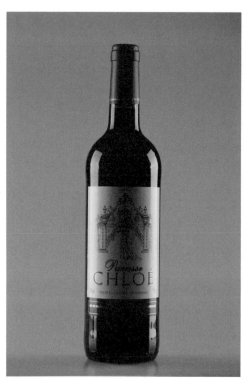

▲ 將兩燈置於酒瓶兩側

產品

燈光　　　　　　　燈光

▲ 俯視平面圖

◀ 當兩側燈光的照射角度繼續增大後，瓶身上高光帶間的距離也在繼續增加，直至兩側瓶壁。

4.3.2　雙燈夾板光

　　顧名思義，此佈光法是將兩個柔光箱儘量靠近擺放，看似像兩扇門要關閉的狀態，正好把相機夾在中間，攝影界將此光稱為「夾板光」。「夾板光」適合拍攝不銹鋼等表面反光的金屬物品，能有效消除正面的反光。

　　為了能更有效地消除金屬表面的反光，還可以把柔光箱之間的縫隙用黑卡紙或黑布擋住，只留鏡頭伸出去的空間即可。

4.3.3　高光與亮背景

　　這裏的高光是指背景上圓形高光漸變背景。如果手中有半透明的亞加力膠板，那麼直接在亞加力膠板後面放置一個配有標準罩的影樓燈就可以製造出該效果。如果沒有，也可以使用一張帶反光面的發泡膠板，然後在左前方或者右前方放置一隻帶有標準罩的影樓燈或者常亮聚光燈，可以得到同樣的效果。

　　如果想要看清楚正面，需要再加一盞前置燈。調整背景與背光燈的距離可得到大小不等的光暈，如果加入色片的話便可以把背景處理成彩色。也可以使用帶反光面的發泡膠板代替，在左前或者右前方向背景打光，可以得到類似的效果。

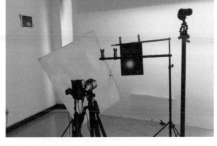

▲ 使用圖中右側的小型聚光燈，也可以營造出圓形漸變背景。

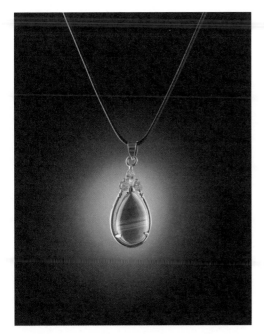

▲ 使用小聚光燈營造的圓形高光效果俯視平面圖

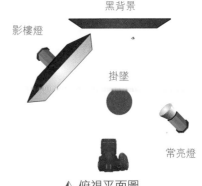

黑背景

影樓燈

掛墜

常亮燈

▲ 俯視平面圖

4.3.4 使用黑卡紙「勾黑邊」

商品廣告攝影中經常用到黑卡紙勾輪廓。具體方法是先把物體放在支撐物上固定好，後邊放一盞燈打逆光，燈前放半透明亞加力膠板，以保證背光燈光線均勻。下面將黑色卡紙放在靠近物體的偏後位置。這樣可以在物體的邊緣處映出一條陰影，業內稱為「勾黑邊」。

▲ 左右兩側各放置一張黑卡，為瓶身勾勒黑色邊緣。

▲ 用黑卡勾勒出的暗線條

影樓燈

黑卡 1　　黑卡 2

礦泉水

玻璃板

▲ 俯視平面圖

為了確保黑邊流暢、均勻，所用的卡紙邊緣要整齊，長邊需要覆蓋整個產品的邊緣，否則會出現黑邊短缺的情況，嚴重影響畫面美感。

黑邊的寬度可以通過黑卡紙的位置來調整，在拍攝透明商品時，建議左右兩邊的黑邊寬度相同，這時需要通過取景器觀察，以確認寬度。

另外，不只是透明材質的商品的拍攝需要勾黑邊，非透明材質的商品的拍攝也需要利用黑卡紙「勾黑邊」與白色背景分離，比如不銹鋼商品的拍攝。

▲ 為了與白背景分離，不銹鋼壺的邊緣同樣需要「勾黑邊」。

4.3.5 營造亮線條展現產品輪廓

通常在暗色背景的情況下，使用亮線條勾勒輪廓，這樣可以使產品與背景進行區分，並且亮線條也會為產品增色不少。

亮線條勾邊通常採用逆光位。比如下圖中手機 4 條邊的亮線條，左側的亮線條通過左後側逆光打出；上端的亮線條通過反光板佈光打出；右側和底部的亮線條則分別通過側光和前側光打出。值得一提的是，右側和底部的亮線條是為了給帶弧面的屏幕進行勾邊，所以使用的是側光位和前側光位。

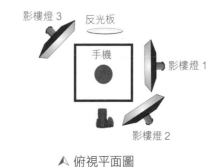

▲ 通過逆光燈位為手機 4 條邊打上亮線條

▲ 俯視平面圖

▲ 手機的 4 條邊出現亮線條

在為細長瓶裝商品勾勒亮線條時，可能會出現商品側面靠近底部的亮線條消失的情況，此時將商品架高，並適當降低逆光燈位，即可解決該問題。

4.4 商品攝影用光基礎訓練

4.4.1 用光塑造立體感

　　想要學好靜物攝影的基本佈光法，可以先嘗試拍攝一隻四角箱，來找到用光塑造立體感的方法。當我們觀察一個立方體時，由於視角的不同，看到的形狀也不同。斜向俯視一般會看到三個面，這也是我們最為熟悉的視角。

　　佈光時，將多個不同的受光面組合在一起更能凸顯其立體感。光線的照射方向不同，就會造成有的面亮，有的面暗。在涉及商品攝影時，有商品名稱、商標及圖案的面（通常是正面）應是佈光的重點，一般都會把照射此面的光線調到最亮，在調整燈光照射角時還要模擬「太陽光線照射下來」的感覺。

　　在確定了光源的位置以後，被攝主體離光源最近的一面最亮，順光會造成被攝主體正面最亮、頂部次之、側面最暗的光效。

　　此種佈光法的難度在於要調整好光線的照射角度，讓各個面都具有明顯的明暗反差，這樣才能凸顯立體感。每個面的明暗依次差 1 擋左右為最佳。

　　合適的佈光能充分考慮到各個面的明暗平衡，做到反差適度、過渡自然，這樣才能更好地表現出被攝主體的立體感。

四角箱

燈光

▲ 俯視平面圖

▲ 通過斜側光拍攝四角箱，可以看到正面和側面出現了適度的明暗反差，增強了其立體感。

4.4.2 用光表現弧面

　　上一小節介紹的四角箱的受光面是平面，而本小節介紹的圓錐體或球體的受光面均為弧面，所以在佈光上也會增加一定的難度。直射光照射在弧面上時會發生很大的變化，雖然也有高光部和陰影部，但在弧面下的明暗反差是隨形而變的，是一種連續過渡的漸變效果。在這種條件下，就要控制好亮部與暗部的光比。

　　這其中更為重要的是主燈的擺放位置。從圖例中可以看出，由於主燈位置的變換，照片中被攝主體的感覺完全不同。常用的光位還是從被攝主體正面斜側方向照射過來的正側光，被攝主體大部分都會被照亮，同時留有部分陰影，更容易表現出被攝主體的立體效果。側逆光會在被攝主體一側打出高光亮邊，

　　這在拍攝圓柱形物體時經常會用到。如果從相機機位打順光的話，被攝主體會得到均勻的照明，但缺點是立體感不強。所以在表現弧面時可多使用側光和側逆光，並加入輔助光，這樣既能保留高光，又能提高被攝主體整體的亮度，所以只要控制好主光與輔助光的位置和輸出光量，同樣也可以將一些看似平淡的被攝主體拍攝出精彩的效果。

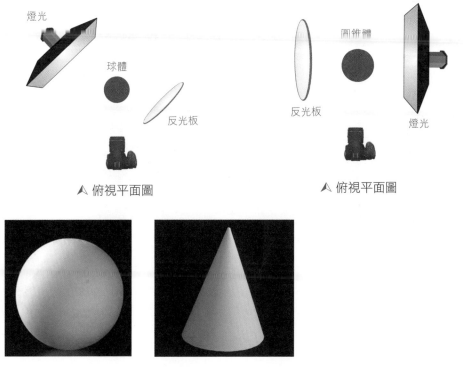

燈光　球體　反光板　△ 俯視平面圖

圓錐體　反光板　燈光　△ 俯視平面圖

▲ 不同位置的燈光會使物體表面的明暗分佈出現明顯變化

4.4.3 調節明暗反差與光比

在實際拍攝中，使用兩盞燈更容易調節反差。一般是先決定主燈的照射角度與照射面，然後再選擇輔助燈與之配搭，同時兩盞燈輸出光量也可以作出調整。如果主燈只配標準燈罩的話，由於照射角度略窄，這樣照射出來的光線就偏硬，使被攝主體的高光與陰影對比強烈。但換成反光傘之後，照射出的光線就會柔和許多，再加上輔助光的作用，調整明暗反差就更加自如了。

在調節光比時，主光量與輔助燈量控制在 3：1 左右會得到最自然的光影效果。當然在實際拍攝過程中，根據預想的不同拍攝效果，2：1、1：1 都會使用到。而且在如今的數碼時代也完全不必再死記這些數值，通過對相機的設定與試拍，直接瀏覽回放就能確認光影效果是否合適。

需要特別注意的是，被攝主體表面的材質不同，其反光率、反差強弱也各不相同，不能僅憑經驗來佈光，必須要在實際操作時多觀察並隨時調整，確保所見即所得。

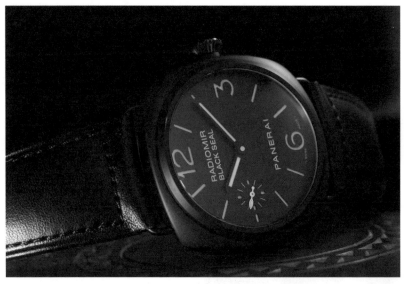

︽ 通過合理的佈光，使錶盤邊緣出現明暗對比且曝光正常。

手錶

燈光

燈光

︽ 俯視平面圖

4.4.4 斜視角加側逆光表現主體立體感

在拍攝酒瓶、玻璃杯等物品時，可根據物品形狀確定擺放方式，同時應儘量採用高機位俯拍，從這種斜視角度來看，被攝主體的形狀、厚度等特徵都會充分展現出來。

在實際拍攝中，佈光常常會採用側逆光的光位。為甚麼大家會偏愛這種光位呢？主要有以下幾個理由。

首先要注意機位，在高機位俯拍的情況下，根據照射角即反射角的原理，光源應該放在被攝主體的斜後方，而不是正上方，這樣拍出來的被攝主體會形成很自然的「上亮下暗」光效，看起來有穩定感。

其次是在側逆光的照射下，被攝主體的上方會形成大面積高光，使被攝主體看起來更鮮明、亮麗。所以在拍攝食物、菜品時，常常會採用這種佈光方法。

最後，採用高機位俯拍時，如果使用順光的話，陰影部分會藏在被攝主體的後方而顯露不出來，這種光較平，不利於表現出被攝主體的立體感。在側逆光下，雖然被攝主體前面會留有陰影，但這恰恰更適合表現其質感。高機位俯拍與側逆光的組合是雜誌或廣告攝影最常見的一種佈光技法。

△ 通過側逆光將飲料的通透感表現了出來，瓶壁的高光帶和瓶身的明暗變化增強了立體感。

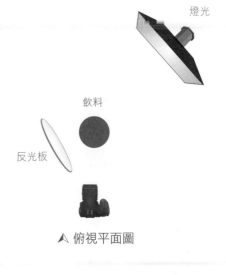

燈光

飲料

反光板

△ 俯視平面圖

4.4.5 利用硬光或柔光表現被攝主體的質感

在影樓中佈光時，關於光的性質，我們談到最多的詞恐怕就是「硬光」與「柔光」了。所謂硬光，一般是指擴散角度較小的直射光。柔光則主要是指散射光線，多數情況下屬於漫散射狀態。我們以自然光線為例，夏天，當晴天時，只要在室外，所有物體都處於強烈的直射陽光下，受光面通常會有強反光，而沒被照射到的部分會出現很明顯的陰影。當陰天時，沒有太陽光線的直射，物體看起來柔和不刺眼，陰影也較少。

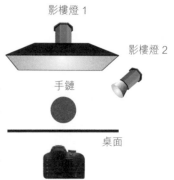

▲ 正視平面圖

在影樓中佈光，主燈的作用是突出高光，通常主燈的光線是硬光。但也不能一概而論，有時，主燈也被用來製造散射光，而輔助燈也可以調整為硬光使用。在實際運用時，選用裸燈頭、標準罩、銀色反光傘等方法能產生硬光。反之，使用柔光箱、白色反光傘加上柔光佈等方法能產生較柔和的光線。

從整體效果來看，佈光不管是硬光還是柔光，應考慮到諸如光位、燈的數量組合等許多因素。

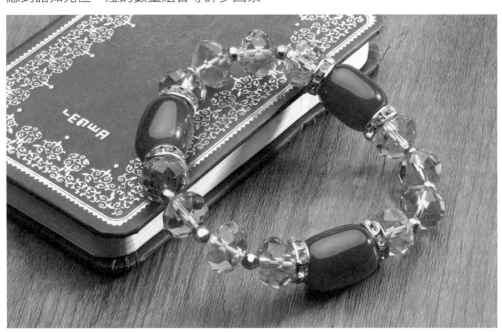

▲ 通常使用柔光來表現表面光滑飾品剔透圓潤的質感

4.4.6 利用高光突出被攝主體的形態和質感

如果被攝主體反光較弱，就容易拍出層次過渡自然
的照片。但如果遇上強反光物體的話，拍攝時，就有一
定的難度了。當光線照到強反光物體的表面上時，會形
成強烈的高光。我們需要使用硫酸紙或其他製造柔光的
方法使光線在強反光表面出現過渡，以此來表現被攝體
的形態和質感。

以下圖拍攝金屬餐具為例，主光是一隻配有標準罩
的影樓燈，在前面放置一張硫酸紙，這樣就在餐具表面
形成了有漸變的高光帶，通過高光帶向陰影區的逐漸過
渡表現了餐具的主體形態和金屬質感。

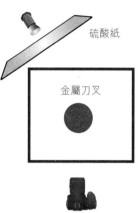

硫酸紙

金屬刀叉

▲ 俯視平面圖

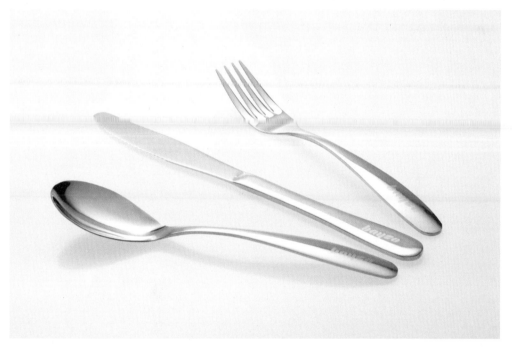

▲ 拍攝刀叉這類金屬用品，使用大面積的柔光可以在其表面形成高光帶，同時明暗過渡也
非常均勻。

第5章

吸光商品拍攝實例教學

5.1 男士公事包實拍案例

5.1.1 產品概述與拍攝思路

本節拍攝的產品是一款男士公事包。對於皮包類產品，買家比較關注產品的整體外觀、材質和細節做工。因此，在拍攝時一方面要將皮包的整體外觀以及材質表現清楚，另一方面還要以特寫的手法，表現其各個局部的做工。

5.1.2 表現重點與手法

為了表現出皮包的材質，需要將其表面的細密紋路展現出來，因此使用可以產生較硬光質的標準罩進行打光。另外，皮包類產品各個面均需要進行表現，因此要以不同的角度進行拍攝。對於皮包的做工則需要採用局部特寫的拍攝方式進行表現。

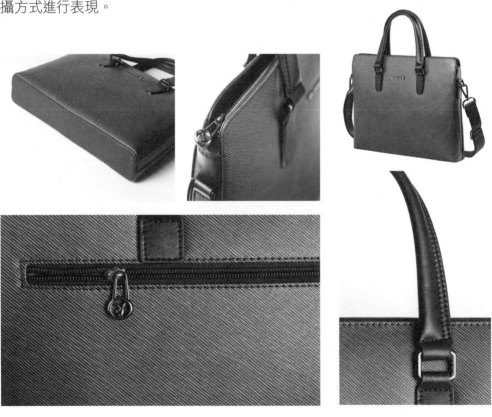

▲ 以全景的形式將公事包的整體外觀及材質表現清楚，特寫的手法表現局部的細緻做工。

5.1.3 拍攝前準備工作

拍攝使用器材：尼康 D750 單反相機、尼康 105mm 微距鏡頭、3 支影樓燈、白色背景紙、魚線、三腳架。

使用器材說明：該書中的所有實例均使用尼康 D750 單反相機進行拍攝；燈光均採用普通影樓燈；鏡頭使用方面，除了羊絨衫實例拍攝教學中由於產品尺寸較大使用的是 50mm 鏡頭，其餘均使用尼康 105mm 微距鏡頭拍攝；為了保證機位不會在試拍時發生變化，在拍攝時均使用三腳架固定相機。以上 4 點由於是該書實例教學部分的常規配置，在後文中將不再進行說明。白色背景紙用來營造白色背景；魚線用來固定皮包手提帶的造型，使畫面更美觀。

清潔：拍攝前將皮包上的灰塵用氣吹吹掉，金屬商標如果有污漬請使用絨布進行擦拭，以免留下劃痕。

大部分新皮包內部會有紙團將其撐起。如果沒有，可以裝兩本書或者報紙雜誌一類，以使皮包的形態更立體，方便拍攝。

5.1.4 確定拍攝角度和構圖

皮包主圖的拍攝要儘量多地展示每個面。這款皮包的頂是收緊的，所以主要展示正面和側面。為了展示皮包的商務性，採用平視的角度拍攝。

另外，為了在主圖中同時展現正面和側面，稍微將皮包以順時針旋轉一定角度，使之在畫面中同時可以被看到正面和側面。皮包的肩帶放在後側，兩邊露出一部分即可。這樣既對肩帶作了說明，又不會影響圖片美感。

由於拍攝白背景產品展示照，所以在構圖上採用封閉式中心構圖，以完整展現產品。因為皮包呈長方形，所以採用橫畫幅。產品的局部拍攝採用開放式構圖，並根據要表現的局部，靈活運用橫畫幅與豎畫幅。

5.1.5 確定燈位

確定好拍攝角度和構圖後，就可以確定燈位了。首先通過影樓燈 1 將皮包正面打亮，並利用標準罩的硬光展現其皮質表面的紋理。再通過影樓燈 2 將皮包的商標打亮，同時減弱背景陰影，方便後期摳圖。影樓燈 3 則用來打亮皮包的右側，令皮包右側也得到不錯的表現。

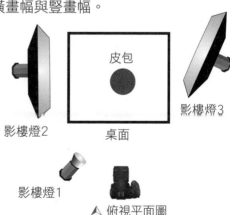

影樓燈2　　　桌面

影樓燈1

▲ 俯視平面圖

皮包

影樓燈3

5.1.6 具體拍攝步驟

1. 搭建拍攝台

由於這次拍攝的皮包比較大，而筆者的靜物台太小了，導致無論怎麼調整角度都會穿幫。所以臨時用桌子和白色的背景紙搭建了一個無縫拍攝台。

如果大家不想買靜物台也可以採用這種方法：將白色背景用晾衣架或者專門的背景架支撐起來，然後在背景架前面放一張桌子，將背景拉到桌子上就可以了。需要注意的是，背景和桌子之間要有一個弧度，正因為有這個弧度，所以稱之為「無縫」背景。

2. 確定皮包的位置

按照我們所預想的，將皮包以前側角度擺在靜物台上，使皮包的正面和側面同時呈現在畫面中，並架好相機。這裏需要處理一下手提帶和肩帶的位置，因為肩帶很寬，而且比較長，為了不影響畫面美感，我們將它放在皮包的後面，在兩端稍微露出一部分作為展示即可。

手提帶則放在皮包的上方，來模仿手提時的狀態。為了固定手提帶，可以使用魚線將手提帶吊起來，因此，筆者在皮包的上方橫向放置了一根較長的支架。

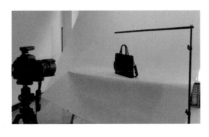 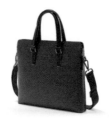

△ 前側角度擺放皮包，同時呈現其側面和正面；合理放置肩帶，用魚線將手提帶吊起模仿手提狀態。

3. 佈置主燈打亮皮包整體結構並突出質感

為了突出皮包表面的紋路，主燈使用配有標準罩加蜂巢的影樓燈，採用左側 45°高位光。左側 45°的光位可以將皮包的正面打亮，並且較硬的光質可以突出皮包表面的紋路。

採用高位光是為了讓皮包表面有明暗漸變的效果，避免將商品拍平。同時主光下部用遮光板遮住一部分，強化皮包正面的明暗效果。

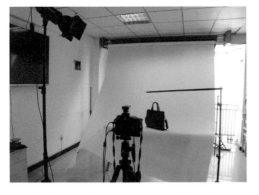
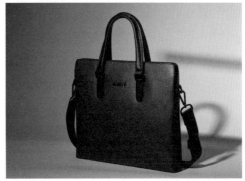

▲ 採用高位光使皮包表面產生明暗漸變的效果

4. 佈置輔助燈打亮皮包的商標並減少陰影

我們在左側佈置一個配有柔光箱的影樓燈作為輔助燈，採用中高位光，目的是使皮包上的商標變亮，同時減弱畫面中的陰影。

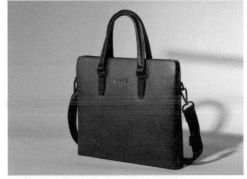

▲ 左側佈置輔助燈，中高位光使皮包的商標變亮，並減弱畫面的陰影。

5. 佈置第2個輔助燈為皮包側面補光並減弱背部陰影

該構圖同時展示了皮包的正面和側面，而側面還是漆黑一片，所以我們要為側面補光。佈置一支配有柔光箱的影樓燈在皮包的右側，來為側面補光。為了讓側面和正面有明暗變化，筆者特意將燈頭向後側轉動一點，以減少側面的受光，並減弱皮包背後的陰影。因為我們並沒有使用可透光的靜物台拍攝，所以拍攝完成後需要後期進行摳圖，如果我們可以在拍攝時減弱陰影就可以簡化後期的摳圖操作。

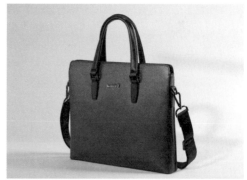

▲ 在右側佈置輔助燈，為側面補光。

　　拍到這裏，筆者想嘗試是否可以使用反光板代替皮包左側的影樓燈，但是發現無論是用反光板還是鏡子都無法使皮包上的商標有足夠的亮度，所以最終還是放棄了使用反光板代替影樓燈的想法。在嘗試過程中的拍攝效果如下圖所示，寫在這裏也是希望大家在拍攝中可以去嘗試其他方法，儘量用數量較少的燈來獲得我們想要的效果。雖然並不是每次都會成功，但會讓我們的拍攝技法得到鍛煉。

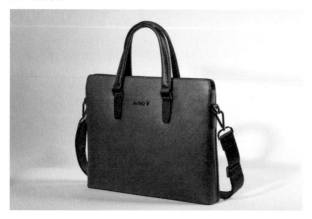

▲ 筆者不成功的嘗試，商標亮度不夠。

6. 細節圖片拍攝

　　在主圖拍攝完成後，還需要拍攝皮包的一些細節圖片，以便將這款皮包的方方面面都展示出來。首先拍攝一張皮包的底面，這樣皮包的 3 個面就都有表現了。

　　細節圖的用光不用很複雜，絕大多數情況下使用單燈就可以解決。拍攝時需要佈置一隻左側 45°側光為底部提亮。

▲ 佈置一隻左側45°側光燈，拍攝皮包底部。

　　然後要對皮包的拉鏈進行特寫拍攝。拉鏈在皮包類產品裏也是很重要的一個細節。燈位不用變化，依舊是左側 45°側光。

▲ 對皮包拉鏈進行特寫拍攝

　　這款皮包的拉鏈除了頂部的還有側面的，所以我們也要對側面的拉鏈進行拍攝。燈位選為右側 45°側光。

 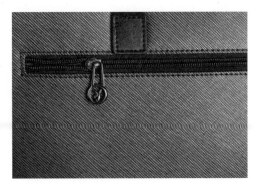

▲ 使用右側45°側光燈拍攝拉鏈特寫

7. 設置相機拍攝參數

下面講解拍攝時相機的相關設置。

▲ 將轉盤旋轉到M擋，即為手動模式。

曝光模式

在靜物攝影中通常使用手動擋。因為一切的燈光、被拍攝對象，只要完成設置就不再發生移動，所以攝影師可以嘗試任何的曝光組合來達到自己想要的效果，而不用擔心被攝體或者光線的變化。

景深

在確定曝光組合前，首先要確定景深。主圖中需要清晰的範圍大概在15cm左右；局部圖對景深要求不高，統一按10cm景深計算。

光圈

將光圈、物距（焦平面至清晰點的距離）以及使用鏡頭的焦距數值輸入到景深計算APP中，發現主圖使用f/11可滿足要求，局部圖採用f/18的光圈可滿足要求。

▲ 在應用商店中搜索「景深」，即可找到該景深APP。

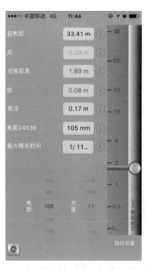

▲ 主圖拍攝時對焦距離為1.7m左右，焦距為105mm，拖動光圈數值可以看到景深數值變化。發現當光圈為F11時，景深為17cm，滿足要求。

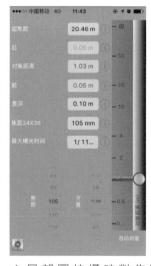

▲ 局部圖拍攝時對焦距離為1m左右，焦距為105mm。發現當光圈為F18時，景深為10cm，滿足要求。

快門速度

因為使用普通影室閃光燈進行拍攝，快門速度不能超過 1/160s，否則會產生黑邊。如果對快門速度沒有特殊要求，建議使用 1/125s 進行拍攝。

感光度

ISO 的設定對於靜物攝影來說很少變動，基本是鎖定 100。原因在於靜物攝影一定要使用三腳架固定相機，所以沒有提高快門速度的必要。另外，低感光度能夠讓照片獲得最佳畫質。

白平衡

白平衡會影響到照片的色調，因此需要精準控制。由於我們的拍攝場景光線並不複雜，因此，可以使用自動白平衡選項。

對焦方式

靜物攝影對焦方式一定要選擇手動對焦。手動對焦可以精確控制合焦平面，換言之，可以通過轉動對焦環，精確控制照片中最清晰的區域出現在哪裏。因為在拍攝時使用三腳架穩定相機，所以如果使用的鏡頭有防震功能，請關閉。

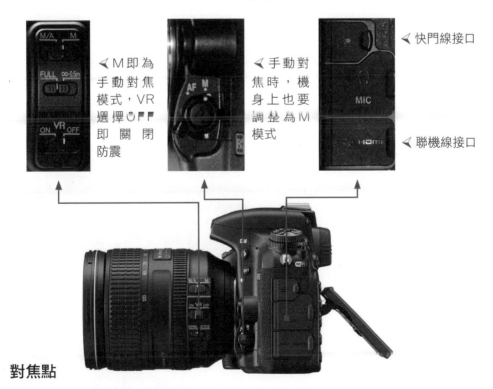

◁ M 即為手動對焦模式，VR 選擇OFF 即關閉防震

◁ 手動對焦時，機身上也要調整為 M 模式

◁ 快門線接口

◁ 聯機線接口

對焦點

主圖的對焦點選在皮包商標上。局部圖的對焦點選在主體上即可。當構圖、佈光、設置參數、對焦都完成後就可以按下快門了。拍攝完成後進入 Photoshop 進行簡單的摳圖就可以得到一張表現很好的公事包產品照片。

5.2 男士皮鞋實拍案例

5.2.1 產品概述與拍攝思路

本節拍攝的產品是皮鞋。皮鞋的網店展示圖已經趨於規範化，同樣需要對皮鞋不同的角度進行展示。為了追求不錯的視覺美感，皮鞋表面的光澤是要重點突出的。同時一些拍攝皮鞋的小技巧，比如對鞋帶的佈置，以及對皮鞋表面明暗的控制都需要格外注意。

5.2.2 表現重點與手法

皮鞋的表現重點在表面的粗線條狀光澤，利用柔光箱可以很好地將亮線條打在鞋子表面，再配合黑卡進行遮光，消除雜亂的反光，使得在表現光澤的同時也能凸顯質感。通過改變拍攝角度，並根據角度的不同重新佈光，將皮鞋的各個部位進行全面表現。

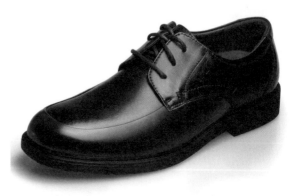

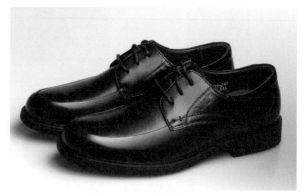

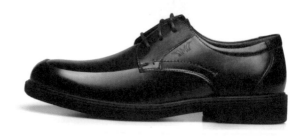

▲ 根據不同拍攝角度重新佈光，展現皮鞋的各個部位。

5.2.3 拍攝前準備工作

拍攝使用器材：尼康 D750 單反相機、尼康 105mm 微距鏡頭、兩支影樓燈、靜物台、三腳架、兩張黑卡。

使用器材說明：皮鞋屬小型產品，筆者的靜物台尺寸可以滿足拍攝需求，因此使用靜物台進行拍攝。在後面的案例中，只有羊絨衫實例教學中由於產品尺寸較大而使用的自製拍攝台，其餘均為靜物台拍攝，故不在其他案例中進行說明。黑卡紙用來遮擋部分光線，減少皮鞋表面反光。

清潔：將皮鞋上的灰塵用氣吹吹掉即可。為了讓皮鞋的造型更美觀，表面更舒展，新鞋內部都有紙團將鞋撐起。如果沒有，最好在鞋內部放進報紙或專門的鞋撐。

5.2.4 確定拍攝角度和構圖

表現鞋頂面的照片採用俯視拍攝；表現鞋側面的照片採用平視拍攝。採用常規構圖方式，單隻鞋頂面和一雙鞋並排放置均採用斜線構圖，單隻鞋側面採用中央構圖。其中單隻鞋頂面和一雙鞋並排放置採用同一燈位即可完成拍攝；單隻鞋側面採用另一種燈位拍攝。

5.2.5 確定燈位

單隻鞋頂面和一雙鞋頂面拍攝採用如圖 1 所示的燈位佈置方法，通過影樓燈 1 打出皮鞋表面光澤以及材質，通過影樓燈 2 打亮背景，並使皮鞋靠下部分的亮線條更明顯。利用黑卡紙遮擋部分光線使皮鞋表面的明暗對比更強烈，並對亮線條的形狀起到一定的修飾作用。

單隻鞋側面拍攝採用圖 2 所示的燈位佈置方法，通過正面順光打出皮鞋表面光澤，再利用影樓燈 2 打亮背景。

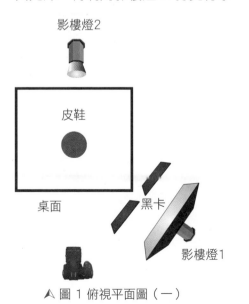

▲ 圖 1 俯視平面圖（一）

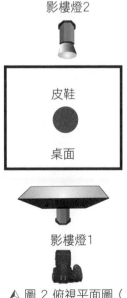

▲ 圖 2 俯視平面圖（二）

5.2.6 具體拍攝步驟

1. 確定皮鞋在畫面中的位置

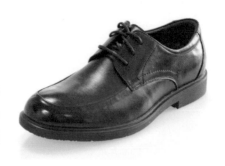

我們先來拍攝單隻皮鞋頂面的展示圖片。將皮鞋斜向下進行擺放，呈對角線構圖。機位採用俯拍，以能看到頂面以及側面為准。構圖如右圖所示。

2. 佈置主光打出皮鞋表面光澤和質感

主光採用高位右側 45°的燈位，該燈位可以打出皮鞋側邊的高光帶，並對皮鞋整體輪廓進行表現。

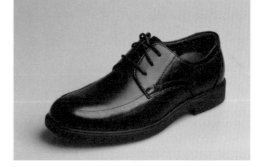

⋀ 佈置主光打出皮鞋側邊的高光帶

3.佈置輔助光打亮背景和鞋底部線條

主光佈置完成後，皮鞋的高光和質感都有了較好的表現，但是背景卻發灰，而且鞋底部有一圈淺淺的高光帶，要想讓這條高光帶更亮一些，需採用底光的輔助光來完成我們的要求。

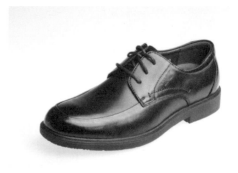

⋀ 佈置輔助光處理鞋底部陰影

大家可能會問，主燈前面遮擋的黑卡有甚麼用途呢？其實，在拍完上面的圖片後，筆者覺得鞋幫部位有些太亮了，並且光帶有些不平整，明暗對比也不太夠，於是在主燈前面加了兩張黑卡來對高光進行勾勒，並且增加對比度，得到了右邊比較滿意的圖片。

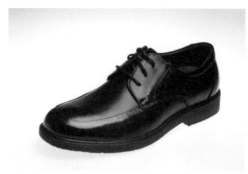

▲ 加黑卡增加明暗對比度

接下來我們無需改變燈位，直接將一雙皮鞋並排放置在靜物台上，然後將機位向後、向上移動，從取景器中觀察能將一雙鞋都包含在畫面內就可以按下快門了。

學會了佈置這個燈位以後就可以批量化拍攝了。燈位調好後不用改變，直接把鞋放好就可以進行拍攝了。

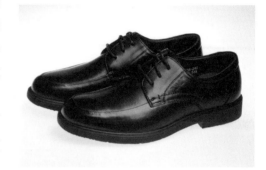

▲ 無需改變燈光，只需調整機位，拍攝一雙鞋。

4. 改變皮鞋擺放位置拍攝側面圖片

將皮鞋的側面正對着相機，然後降低相機高度至平視角度，這樣畫面中呈現的就是皮鞋的側面。構圖如右圖所示。

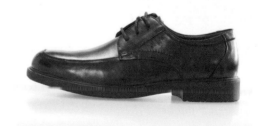

▲ 皮鞋的側面呈現

5. 更改主燈位置為皮鞋側面進行佈光

我們將主燈從側面移動到正面，同樣採用高位光，將皮鞋側面打上高光帶。輔助光位置不用改變，依然是為背景提亮。

6.設置相機拍攝參數

曝光模式：使用手動擋。

景深：畫面中的鞋從前端到後端均需要清晰，範圍人概為 15cm。

快門速度：使用常規引閃快門速度 1/125s。

光圈：將光圈和物距（焦平面至清晰點的距離）數值輸入到景深計算 APP 中，發現使用 f/22 的光圈可達到 16cm 的景深，滿足我們的要求。

感光度：為了獲得最高畫質，依舊設置最低感光度。

對焦點：對焦點均放在鞋帶上，這樣可以保證前後都是清晰的。

對焦方式：使用手動對焦。

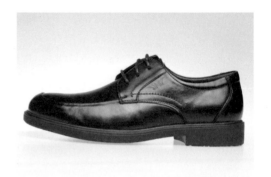

▲ 將皮鞋側面打上高光帶

白平衡：使用自動白平衡。當構圖、佈光、參數設置、對焦都完成後就可以按下快門拍攝了。

拍攝完成後使用 Photoshop 摳圖換白底，然後對光斑進行簡單修整就得到了一套皮鞋產品照片。如果希望展現得更完整一些，還可對皮鞋的內部和鞋底進行拍攝，用光方法與拍攝側面相同，都是採用正面順光，這裏就不多作介紹了。

5.3 男士登山鞋實拍案例

5.3.1 產品概述與拍攝思路

本節拍攝的產品是一款男士登山鞋。登山鞋的反光沒有皮鞋那麼強，並且鞋是由不同材料組成的，部分材料的表面是粗糙的，不像皮鞋那麼平整，這就需要對佈光進行調整，並且對鞋的各個角度進行拍攝，像鞋底、鞋裏的拍攝對於功能性的鞋來說都是很有必要的。

5.3.2 表現重點與手法

　　登山鞋的表現重點在對不同材質的展現，因此採用兩種軟硬不同的燈光進行拍攝。同時登山鞋作為功能性很強的一類商品，局部做工，以及鞋的內部、鞋底都需要有所表現，讓買家相信其可以承受高強度的戶外運動。局部做工採用特寫的拍攝方式，鞋內部和鞋底則要通過佈光打亮需要表現的部分。

▲ 採用軟硬不同的燈光拍攝登山鞋的整體和局部

5.3.3 拍攝前準備工作

拍攝使用器材：尼康 D750 單反相機、尼康 105mm 微距鏡頭、兩支影樓燈、一張白紙、靜物台、三腳架。

使用器材說明：白紙用來對登山鞋鞋頭進行補光。

清潔：用氣吹將鞋表面的灰塵吹掉即可。

同皮鞋一樣，新的登山鞋內部也會有紙團將鞋撐起。如果沒有，一定要放一些報紙或者專用的鞋撐使登山鞋表面不會產生褶皺，讓形態更美觀。

5.3.4 確定拍攝角度和構圖

除了鞋底以外的圖片均採用一定角度的俯拍，鞋底採用平視角度拍攝。採用斜線構圖表現單隻鞋和一雙鞋的整體情況；斜側和鞋底以及鞋內部採用中央構圖進行表現；局部細節則採用特寫開放式構圖進行表現。

5.3.5 確定拍攝燈位

1. 單只鞋和一雙鞋拍攝燈位

通過右側的影樓燈 1 將鞋斜側面打亮並採用較硬燈光突出材質；通過登山鞋上方的影樓燈 2 將鞋頂打亮，並表現其皮質光澤。左側的白紙則用來為過暗的鞋頭進行補光。

2. 斜側面拍攝燈位

通過右前側佈置的影樓燈 1 將登山鞋側面打亮，佈置在上方的影樓燈 2 將頂面打亮。為展現鞋側面的複合材質，影樓燈 1 依舊使用較硬的光線。

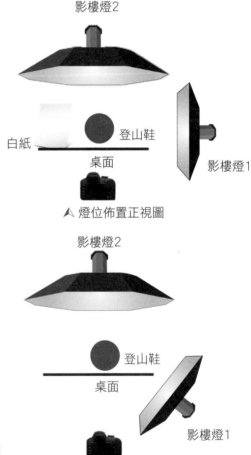

影樓燈2

白紙　　　登山鞋

桌面

影樓燈1

△ 燈位佈置正視圖

影樓燈2

登山鞋

桌面

影樓燈1

➤ 燈位佈置正視圖

3. 鞋頂和鞋底的拍攝燈位

通過在左右兩邊分別佈置影樓燈
1 和影樓燈 2 打亮鞋的內部和頂部，
使得登山鞋整個頂面能夠呈現出較多
的細節。

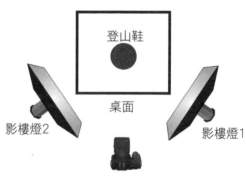

▲ 燈位佈置俯視圖

5.3.6 具體拍攝步驟

1. 佈置主光打亮鞋的側面

首先在鞋的右側佈置一隻影樓燈，為了區分登山鞋的不同材質，使用較硬
的燈光。將柔光箱的柔光布撕掉，只留燈罩裏的那塊小柔光布，這樣打出的光
就足夠硬了，可以很好地將不同材質區分出來。

▲ 佈置主光打亮鞋的側面

2. 佈置輔助光打亮鞋的頂面

我們在鞋的上方佈置一支配有柔光箱的影樓燈。之所以使用柔光是因為側
面已經使用了較硬的光，頂部使用柔一些的光線可以起到調和作用，避免畫面
顯得太過生硬。

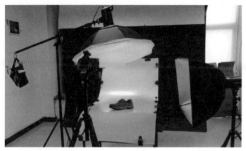
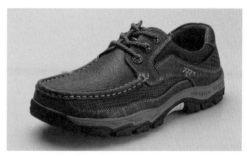

▲ 佈置輔助光打亮鞋的頂面

3. 使用白紙為鞋頭補光

由於主光使用的是右側側光，所以鞋頭部位太暗了，於是我們使用一張白紙為鞋頭補光。

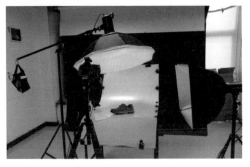
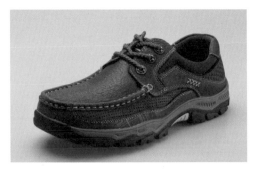

▲ 用白紙為鞋頭補光

另外值得一提的是，筆者起初並沒有使用 90°側光作為主光，而是使用的 45°側光作為主光，但是拍攝後發現畫面顯得有些太平了，所以將主光改為了 90°側光。大家可以直觀地感受燈位的變化對圖片的影響，下圖 1 為 45°側光拍攝，圖 2 為 90°側光拍攝。

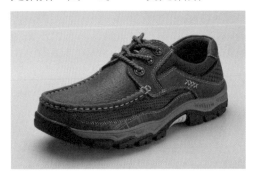
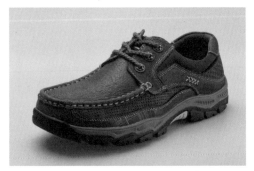

▲ 圖1用45°側光拍攝效果　　　▲ 圖2用90°側光拍攝效果

拍攝完單隻鞋的斜側 45°構圖的圖片後，我們不需要改變燈光，直接將第二隻鞋放在靜物台上，調整構圖後就可以拍攝了。

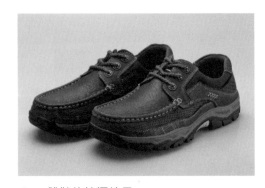

▲ 一雙鞋的拍攝效果

4. 更改主光位置為鞋側面打光

在拍完 45°構圖的圖片後，將主光從右側 90°移動到 45°就可以拍攝鞋側面了。之所以需要移動主光是因為當鞋側面正對相機後，90°側光已經不能為側面打光了，所以需要調整主光的位置。

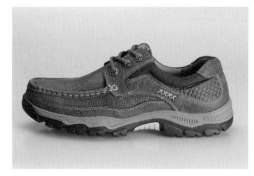

▲ 更改主光位置為鞋側面打光

5.佈置主光打亮鞋頂和鞋內部

作為一款登山鞋，鞋內部的材質也是表現重點，使用一隻撕掉柔光罩的影樓燈作為主燈，佈置在右側 45°中高位，同時打亮鞋頂和鞋內部。

▲ 佈置主光打亮鞋頂和鞋內部

6.使用輔助光打亮鞋內部右側

拍攝後發現鞋內部的右側太暗了，完全看不到細節，於是我們在左側佈置帶有柔光箱的影樓燈來打亮鞋內部的右側區域。

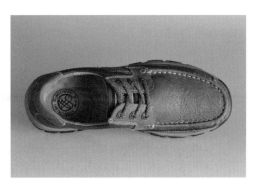

▲ 使用輔助光打亮鞋內部右側

接下來我們將左側的影樓燈關掉，使用白紙代替該燈補光就可以對鞋底進行拍攝了，拍攝出的鞋底有一定的漸變並且保留所有細節。

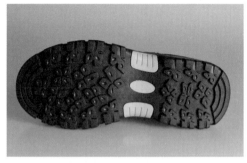

▲ 使用白紙補光對鞋底拍攝

7.局部細節特寫

最後拍攝幾張局部細節來完善對該鞋的表現，選擇一些細節的特寫，比如用線縫合的部分，以及腳踝處的保護性海綿。

▲ 鞋局部特寫

8.設置相機參數

曝光模式：使用手動擋。

景深：畫面中需要清晰的範圍是所有內容，斜側 45°，清晰範圍 20cm，其餘圖片清晰範圍 10cm。

快門速度：使用常規快門速度 1/125s。

光圈：將光圈和物距（焦平面至清晰點的距離）數值輸入到景深計算 APP 中，發現使用 f/32 的光圈可達到 20cm 的景深，使用 f/18 的光圈可達到 10cm 的景深。

感光度：為了獲得最高畫質，依舊設置最低感光度。

對焦點：對焦點均放在最下面一根鞋帶處即可。

對焦方式：使用手動對焦。

白平衡：使用自動白平衡。

為了使景深滿足要求，只能使用 f/32 的光圈，而筆者的燈功率僅有 400w，即便輸出功率開到最大，單隻、一雙鞋的整體展示圖片也比較暗，因此拍攝完成後需要進入 Photoshop 簡單地拉一下曲線，提高一下高光和亮度。

5.4 男士羊絨衫實拍案例

5.4.1 產品概述與拍攝思路

絕大部分服裝產品均是由模特兒穿著進行拍攝，這樣可以將服裝的風格直觀地展示給買家。但是有些賣家，由於成本的限制，無法請模特進行拍攝，此時就可以採用該節介紹的平鋪方式進行拍攝。羊絨衫的表面細節十分豐富，需要通過用光將其表現出來。由於服裝尺寸較大，一般的靜物台都無法滿足拍攝，這就需要利用身邊的材料自製服裝拍攝台。

5.4.2 表現重點與手法

羊絨衫的表現重點在於其材質，需要通過硬光將表面細密的凹凸不平表現出來，從而與其他材質相區分。對於服裝，展示其形態也是重點之一，通過擺拍的方式，合理調整最難處理的袖子，讓服裝看起來有型，並且平整。

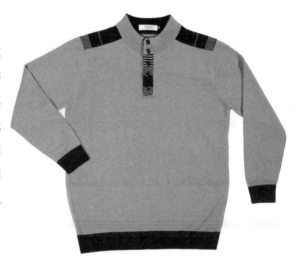

⋀ 羊絨衫的擺拍效果

5.4.3 拍攝前準備工作

拍攝使用器材：尼康 D750 單反相機、尼康 50mm 鏡頭、兩支影樓燈、自製靜物台、三腳架。

使用器材說明：因為筆者使用的靜物台尺寸不夠，因此自製服裝靜物台進行拍攝。

清潔：拍攝前將羊絨衫熨平。

5.4.4 確定拍攝角度和構圖

因為是將羊絨衫鋪平拍攝，所以採用俯拍。構圖上的難度主要在於衣服袖子的處理，如果不進行折疊會伸出很遠，影響畫面美感。因此合理折疊袖子後，採用中央式構圖既能清楚展現羊絨衫的完整外觀，構圖上也很規整。

5.4.5 確定燈位

通過右側偏硬的側逆光將羊絨衫質感展現出來，再利用左側的 45°側光消除陰影，並為羊絨衫補光。

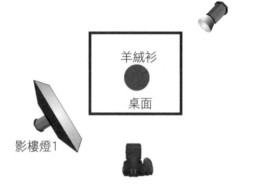

▲ 燈位俯視圖

5.4.6 具體拍攝步驟

1.固定羊絨衫

首先要解決衣服固定的問題。雖然是平鋪拍攝，但是如果平鋪在地板上，那相機就要垂直於地板進行拍攝。這需要有帶水平拍攝功能的三腳架或者魔術杆才可以做到。如果沒有這兩樣東西，就需要支起一個平面，讓這個平面與地面形成一定的角度，這樣就可以避免垂直於地面拍攝了。筆者拆了一個包裝箱，用包裝箱作為平面，然後用兩根小燈架支起這個平面，在上面放上一張白色的背景紙就完成了這個小的拍攝台。

但是當羊絨衫放到這個拍攝台上後會向下滑。於是筆者剪了一小塊植絨黑背景，用藍膠黏在紙板上，由於植絨黑背景與羊絨衫的摩擦力非常大，衣服就不會下滑了。整個裝置如下圖所示。

▲ 自製拍攝台

接下來將羊絨衫放在平台上，儘量鋪平整，並將袖子折疊一下。

 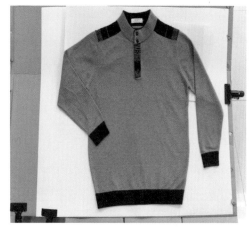

▲ 平鋪羊絨衫，折疊衣袖。

　　雖說會穿幫，但是在拍完後簡單裁剪一下就可以了。畢竟是臨時搭的簡易拍攝台，去找足夠大的平板也不現實。

2.佈置主光體現羊絨衫質感

　　為了體現出羊絨衫的質感，筆者使用硬光作為主光。將配有標準罩的影樓燈佈置在右側側逆位，採用高位光。標準罩的光線硬度足夠表現羊絨衫的質感，而高位光可以減小影子的範圍，並且照亮整個羊絨衫。

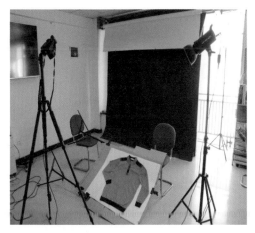 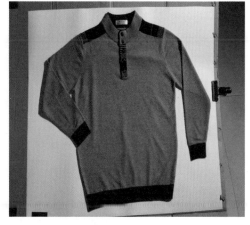

▲ 使用較硬的主光來表現羊絨衫表面豐富的細節，從而體現其質感。

3.佈置輔助光減少陰影，提高圖片亮度

羊絨衫的質感在有了一定的體現後我們要着手減弱陰影，提高圖片的整體亮度，並中和一部分硬光效果。將一隻配有柔光箱的影樓燈佈置在左側 45°，為羊絨衫提亮。

▲ 佈置輔助光降低陰影，提高圖片亮度。

在提亮並去除影子後，整張圖片的效果發生了質的變化，衣服的細節和整體的亮度、陰影都有了不錯的控制。

4.設置相機參數

曝光模式：使用手動擋。

景深：畫面中需要清晰的範圍是衣服的全部，但因為衣服各部分處在一個平面上，所以對景深要求很低，保證 1cm 的景深就足夠了。

快門速度：使用常規快門速度 1/125s。

光圈：將光圈和物距（焦平面至清晰點的距離）數值輸入到景深計算 APP 中，發現使用最大光圈都能滿足景深要求，為了得到較好的畫質，採用 f/8 的光圈。

感光度：為了獲得最高畫質，依舊設置最低感光度。

對焦點：對焦點均放在鈕扣上即可。

對焦方式：使用手動對焦。

白平衡：使用自動白平衡。

當構圖、佈光、設置相機參數、對焦都完成後就可以按下快門了。拍攝完成後可使用 Photoshop 簡單裁剪一下。

5.5 高爾夫球帽實拍案例

5.5.1 產品概述與拍攝思路

本節拍攝的產品是一款高爾夫球帽。球帽作為一種典型的吸光產品，其拍攝思路跟前面介紹過的登山鞋、羊絨衫大同小異，依然需要利用燈光將其材質展現出來。

5.5.2 表現重點與手法

表現重點在高爾夫球帽的材質，因此使用硬光突出其表面的紋路。其次，球帽的商標和形狀也是表現重點，通過高位光來表現商標，在擺放的時候注意不要讓球帽表面有凹陷。

∧ 高爾夫球帽的拍攝效果

5.5.3 拍攝前準備工作

拍攝使用器材：尼康 D750 單反相機、尼康 105mm 鏡頭、兩支影樓燈、三腳架、靜物台。

清潔：將球帽上的灰塵用氣吹吹掉即可。

5.5.4 確定拍攝角度和構圖

為了可以展示完整的球帽，採用俯視角度拍攝。採用中央構圖，並將球帽順時針旋轉一定角度，這樣可以同時拍攝到帽子的側面和商標。

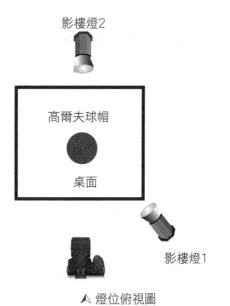

∧ 燈位俯視圖

5.5.5 具體拍攝步驟

1.確定球帽在畫面中的位置

　　將球帽放在靜物台上，順時針旋轉一定的角度，然後在取景器中觀察並調整相機位置，使球帽正面的商標和側面以及頂面都有一定的展現。

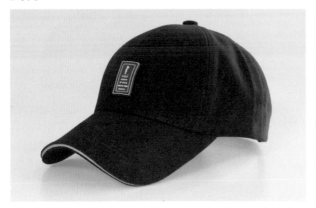

▲ 放置球帽，使其正面、側面及頂面都有展現有展現。

2.佈置主燈打亮球帽商標及材質

　　為了表現球帽的材質，使用配有標準罩的影樓燈進行拍攝，燈位佈置在側光位 30°左右，高位燈。使用高位燈是為了控制球帽產生的陰影，如果高度不夠，或者燈的照射角度過大，都會在靜物台上留下難看的陰影。下圖展示了通過調整燈的高度來控制陰影的過程。

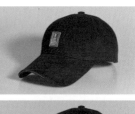
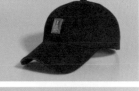

▲ 可以看到當燈位逐漸升高時，帽子左側產生的陰影越來越小，直到最後消失。

3.佈置輔助光控制陰影濃淡

　　雖然畫面左側的陰影消失了，但是帽子下面的陰影有些太濃重了。為了減弱下面的陰影，所以佈置一支底燈，使用裸燈頭。

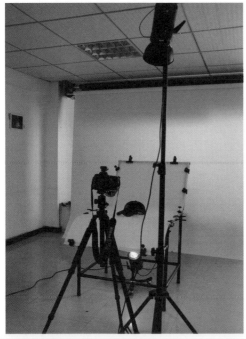

▲ 佈置輔助光，控制陰影濃淡。

▲ 放置另一頂灰色球帽

　　如果想讓影子再淺一些就加大底燈的功率，需要深一些就減小功率。

4.拍攝

　　曝光模式：使用手動擋。

　　景深：圖片需要清晰的範圍是所有內容，範圍大概為 18cm。

　　快門速度：使用常規快門速度 1/125s。

　　光圈：將光圈和物距（焦平面至清晰點的距離）數值輸入到景深計算 APP 中，發現使用 f/22 的光圈可滿足要求。

　　感光度：為了取得最高畫質，依舊設置最低感光度。

　　對焦點：對焦點選在商標處，以保證球帽前後都清晰。

　　對焦方式：使用手動對焦。

　　白平衡：使用自動白平衡。對於賣帽子的商家來講，這種燈位擺好後，連續放不同的帽子拍攝就可以了，比如上面那張灰色的帽子圖片就是直接拍攝的。

5.6 金剛菩提子長串實拍案例

5.6.1 產品概述與拍攝思路

　　該節拍攝的產品是金剛菩提子長串，這串菩提子中間還穿插着幾顆蜜蠟，所以我們既要拍出蜜蠟有光澤的表面，又要拍出菩提子凹凸不平的質感。通過將菩提子長串盤在壺嘴上來在有限的畫面中展現它的全貌，並用紫砂茶杯和背景來增添文化氣息，以此來凸顯菩提子的質感。

5.6.2 表現重點與手法

　　表現重點在於既要表現出蜜蠟的光澤度，又要表現出菩提子的質感。通過兩盞閃光燈分別對蜜蠟和菩提子進行打光，並且營造一個具有古典氣息的場景，以此襯托菩提子的古典美，提升產品的誘惑力。

▲ 金剛菩提子長串拍攝效果

5.6.3 拍攝前準備工作

　　拍攝使用器材：尼康 D750 單反相機、尼康 105mm 微距鏡頭、兩支影樓燈、1 個紫砂壺、1 隻紫砂茶杯、毛筆書法背景、1 張白紙、1 張黑卡、靜物台、三腳架。

　　使用器材説明：紫砂壺、紫砂茶杯、毛筆書法背景均用來營造場景，以襯托產品的古典美。白紙用來為茶壺和金剛菩提子補光。

　　清潔：紫砂壺沖洗乾淨後擦乾，金剛菩提子長串上的蜜蠟用絨布擦乾淨。

5.6.4 確定拍攝角度和構圖

　　由於這塊毛筆書法的背景布尺寸比較小，所以對構圖有了很大的限制，這裏也提醒大家在買背景布的時候儘量買大一些，這樣在構圖時的選擇會更多。為了不讓背景穿幫，我們採用 40°左右的俯視角度進行拍攝。

　　為了營造文化氛圍，提升金剛菩提子的品相，筆者將菩提子長串盤在紫砂壺壺嘴上，然後再使用一隻紫砂茶杯進行陪襯，為了不妨礙對主體——金剛菩提子長串的表現，在構圖上將紫砂壺和茶杯均進行一定切割。

5.6.5 確定燈位

通過右側順光打亮菩提子，通過高位逆光表現蜜蠟光澤。後方的黑卡為背景增添明暗變化，左前方的白紙為陪體茶壺和菩提子的左側補光。

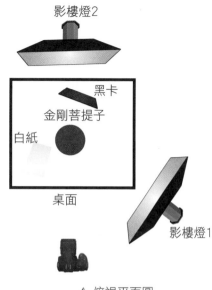

▲ 俯視平面圖

5.6.6 具體拍攝步驟

1.背景布的擺放

首先我們將背景傾斜一定角度鋪在靜物台上。傾斜一定角度的原因在於背景布上有一排一排的漢字，如果是水平或者垂直擺放都會使畫面看上去很生硬，傾斜一定角度就會使畫面隨意很多，看上去也更自然。

2.確定金剛菩提子長串和壺的位置

因為金剛菩提子長串是盤繞在壺嘴上的，所以在構圖時確定菩提子長串的位置也就確定了壺的位置。我們需要對壺進行一定的切割，留一點壺把在畫面內，這樣菩提子正好在畫面中間偏左的位置，將中間部位粒徑最大的蜜蠟放在距下邊緣 1/3 的位置，三顆粒徑小些的蜜蠟放在距離上邊緣 1/3 的位置，這樣菩提子和壺的位置就確定了。

3.確定茶杯的位置

在畫面的右側偏上一點放置一隻茶杯，既可以平衡畫面，又可以烘托文化氛圍，突出主體菩提子。

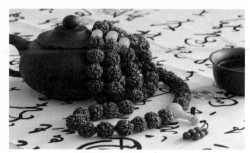

▲ 切割茶壺、茶杯，突出主體金剛菩提子。配體烘托文化氛圍。

4.佈置主光打出蜜蠟的光澤感

雖然該長串主要是菩提子，但是4顆蜜蠟絕對有畫龍點睛的作用，所以先將這4顆蜜蠟的光澤感打出來。

佈置一支配有柔光箱的高位逆光打出蜜蠟表面的亮線條，以此來體現其光澤感，同時茶壺和茶杯的表面也會產生漂亮的光圈。在這裏有個問題，我們需要仔細調整這3顆小粒徑蜜蠟角度，使它們的亮線條形狀漂亮一些，擺放角度變化一點，亮線條就會出現很大的變化。

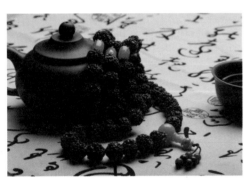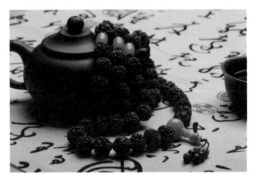

▲ 3顆小蜜蠟的角度稍有變化，形成的光斑就會隨之改變。

5.佈置輔助光表現菩提子凹凸不平的質感和整體結構

由於菩提子並沒有通透性，所以要選擇採用順光來打亮菩提子。佈置一支配有柔光箱的影樓燈在右側45°順光位，距離近一些。由於菩提子屬吸光產品，所以可以選擇用硬一些的燈光來進行拍攝。但如果光線太硬則會破壞整個場景的氛圍，因此我們使用柔光箱，並且將柔光箱放置得離菩提子近一些，以適當增加光線的硬度，這樣既可以強化菩提子質感的表現，又不至於破壞整體的氛圍。

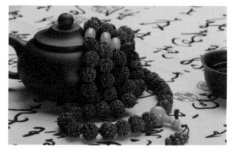

⋏ 使用柔光箱增加光線的硬度，突出表現菩提子的質感。

6.使用黑卡為背景製造層次

在產品得到了較好的展現後就要考慮細節的問題了。我們發現背景幾乎沒有影調的變化，這時將一張黑卡放在背景後面，在不影響主體受光的情況下，擋住部分照射到背景的光線，讓背景有一個明暗變化，並且壓低畫面上方的亮度還有助於凸顯菩提子長串。

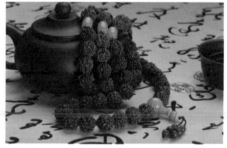

⋏ 使用黑卡，擋住部分光線，使背景有明暗變化。

7.使用白紙為紫砂壺和菩提子補光

紫砂壺作為陪體雖然不是我們重點表現的對象，但壺身太暗，影響了畫面的美觀。於是我使用了一張白紙，放在壺身的左前方，反射來自逆光位的光線，為壺身進行補光，同時也增加了菩提子的受光，使畫面更美觀。

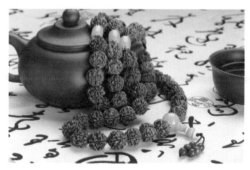

⋏ 使用白紙為主體和陪體補光，使畫面更美觀。

8.設置拍攝參數

曝光模式：使用手動擋。

景深：畫面中需要清晰的範圍是從最前端第 1 顆菩提子至畫面上方的 3 顆蜜蠟，大概是 5cm 的景深範圍。

快門速度：使用常規引閃快門速度 1/125s。

光圈：將光圈和物距（焦平面至清晰點的距離）數值輸入到景深計算 APP 中，發現使用 f/20 的光圈即可達到 5cm 的景深。

感光度：為了取得最高畫質，依舊設置最低感光度。

對焦點：對焦點放在粒徑最大的蜜蠟上，以此保證前後均清晰。

對焦方式：使用手動對焦。

白平衡：自動白平衡雖然能夠準確還原菩提子的顏色，但是整個畫面顯得比較生硬，所以手動調整色溫至 6300，使畫面略微偏黃，既柔和了畫面，又不會影響消費者對菩提子顏色的判斷。

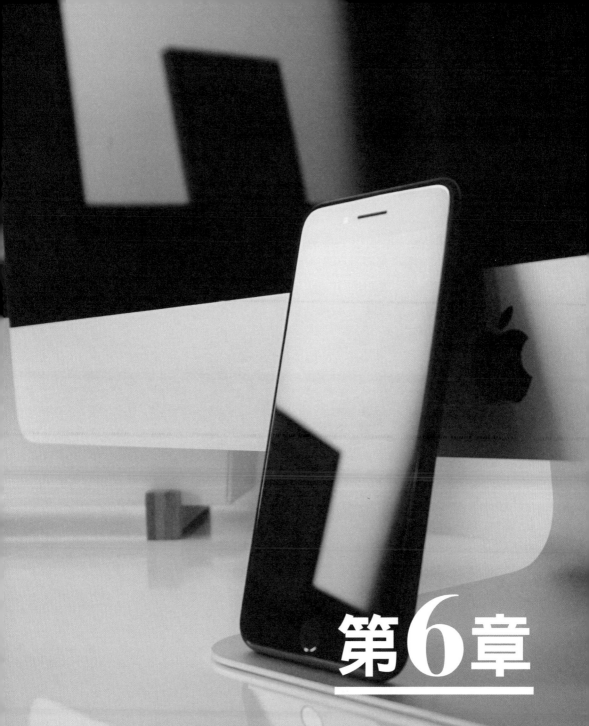

第6章

反光、發光商品拍攝實例教學

6.1 虎眼石項鏈實拍案例

6.1.1 產品概述與拍攝思路

本節拍攝的產品是一條虎眼石項鏈。拍攝項鏈最花費時間的不是佈光，而是構圖。因為項鏈作為長條形的產品如果整條都在畫面內會很難具有美感。絕大多數項鏈在中間位置都會有一個掛墜，少數沒有掛墜的，也會在中間部位有顆粒大小的變化，該節我們要拍攝的虎眼石項鏈中間部位的顆粒直徑就明顯大一些。無論是掛墜還是顆粒直徑的變化，項鏈的中間部位都會是我們所要表現的重點。通過淺景深突出項鏈的重點，用虛化去表現項鏈雷同的部分通常會是比較好的拍攝方式。

︿ 虎眼石項鏈拍攝效果

6.1.2 表現重點與手法

該產品的表現重點在既要通過照片讓買家瞭解這是一條項鏈，又要突出項鏈中間顆粒較大的虎眼石。因此，將項鏈完整地表現在畫面中是基本要求，其次，通過構圖與景深的控制，使焦點集中在顆粒尺寸較大的虎眼石的中間部位。其表面的光澤則通過用光來處理。

6.1.3 拍攝前準備工作

拍攝使用器材：尼康 D750 單反相機、尼康 105mm 微距鏡頭、1 支影樓燈、兩張白紙、靜物台、三腳架。

使用器材說明：其中 1 張白紙用來為虎眼石左側補光。另外一張白紙用來遮擋背景光，使畫面有一定層次感。

清潔：用絨布將項鏈擦拭乾淨。

6.1.4 確定拍攝角度和構圖

考慮到雖然重點表現項鏈的中間部位，但是整體的線條仍然要有所體現，所以採用略微俯視的角度進行拍攝。

為了使畫面不那麼單調，筆者將有中國書法圖樣的布料作為背景布，使用一個首飾盒和一個松果作為陪體。陪體的加入使畫面豐富了起來，並且給這條項鏈增加了很強的文化氣息，這與虎眼石項鏈的古樸風格也相呼應。

6.1.5 確定燈位

通過右側高位側逆光將虎眼石光澤感表現出來，並打亮整個背景。利用左前方的白紙 1 為項鏈左側補光，並形成淡淡的光斑，增加畫面美感。利用白紙 2 遮擋住部分光線，增添畫面層次感。

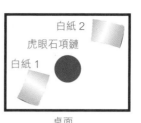

影樓燈

白紙 2

虎眼石項鏈

白紙 1

桌面

6.1.6 具體拍攝步驟

▲ 燈位俯視圖

1.背景布的擺放

首先我們將背景傾斜一定角度鋪在靜物台上。傾斜一定角度的原因在於背景布上有一排一排的漢字，如果是水平或者垂直擺放都會使拍攝的畫面看上去很生硬，傾斜後會使畫面看上去更自然。值得一提的是，筆者特意選擇了布料上有印章的一部分作為背景。

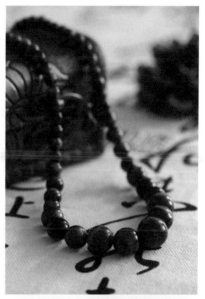

2.確定項鏈的位置

因為項鏈是長條形的產品，所以我們採用豎幅拍攝。採用對角線構圖，將項鏈擺出曲線造型，並且要展現項鏈整體的形態。作為重點表現的中間部位放在畫面的右下角，並大致在黃金分割點上。這樣，通過構圖既表現了項鏈整體結構，又突出了重點。

3.確定陪體的位置

將首飾盒放在畫面的左上角，並將項鏈搭在上面，既給項鏈增添了曲線的造型，又可以在有限的畫面空間內盡可能地展現項鏈的全貌。

▲ 陪體的使用，突出了項鏈全貌，並增添了文化氣息。

將一個松果放在右上角平衡畫面，並且起到增添文化氣息的作用。

4.佈置主光打出虎眼石的光澤

為了在虎眼石表面打出光澤，使其更有質感，主光採用右側逆光，中高位。中高位的燈光有模仿太陽光的感覺，讓畫面更自然。然而，在拍出來的效果中，雖然項鍊的顏色得到了準確的還原，但是畫面給人一種不自然的感覺，所以筆者略微調高了色溫，這雖然會使虎眼石的顏色略微偏黃，但是並不會嚴重到出現色差的地步，反而會讓整個畫面柔和、自然了很多。

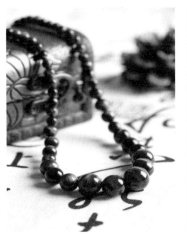
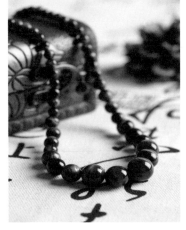

◁ 調整色溫後，產品畫面給人的感覺更柔和、自然。

5.使用白紙讓背景變得更有層次

經過對畫面的仔細觀察，發現畫面缺少層次。於是筆者想通過對背景光的遮擋來增加一些明暗，強化畫面的層次感。選擇使用黑卡遮擋住背景的光，但不會影響主體的曝光。試拍後覺得效果並不理想，背景有些太暗了，與前景的反差過大。就又將黑卡換成了白紙，白紙會透過一部分的光，使背景會暗一些，但又不會有強烈的反差。試拍後果然效果不錯，背景有了較均勻的明暗變化。

▲ 使用黑卡紙遮光，背景明暗對比太強烈；使用白卡紙進行遮光後，背景的明暗變化比較理想。

6.使用白紙為虎眼石補光

　　雖然通過主光打出了虎眼石的光澤，但是左側還是偏黑，而且欠缺質感，所以選擇使用白紙在左側進行補光。之所以用白紙，是因為如果用反光板或者是影樓燈，光都會過強，從而破壞了主光，也就是側逆光打出的質感，整體畫面會顯得比較平，而白紙則既可以打出左側光澤，又不至於破壞側逆光營造的整體氛圍。

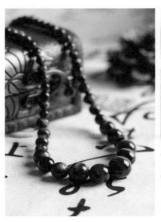
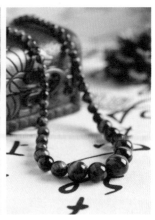

▲ 使用白紙補光前　　　　　▲ 使用白紙補光後

7.設置拍攝參數

曝光模式：使用手動擋。

景深：通過淺景深來突出項鏈中間幾顆虎眼石，所以只需要大概 2cm 的清晰範圍即可。

快門速度：使用常規引閃快門速度 1/125s。

光圈：將光圈和物距（焦平面至清晰點的距離）數值輸入到景深計算 APP 中，發現使用 f/9 的光圈即可達到 2cm 的景深。

感光度：為了獲取最高畫質，依舊設置最低感光度。

對焦點：對焦點放在最大的那顆虎眼石上。

對焦方式：使用手動對焦。

白平衡：自動白平衡雖然能夠準確還原虎眼石的顏色，但是整個畫面顯得比較生硬，所以手動調整色溫至 6300，使畫面略微偏黃，既柔和了畫面，又不會影響消費者對虎眼石顏色的判斷。

6.2 玉髓掛墜實拍案例

6.2.1 產品概述與拍攝思路

本節拍攝的產品是一款玉髓掛墜。掛墜的形狀是水滴形，表面沒有雕工，並且有一定的透光性。基於此種情況，筆者想把畫面拍得簡潔、乾淨，以此來突出本來體積就不大的掛墜，背景採用黑色背景，並且拍出空間感，使畫面顯得高貴大方，同時也可以提升掛墜的價值感。

6.2.2 表現重點與手法

玉髓掛墜的表現重點是其光澤感、通透感。通過側逆光打出掛墜的通透感，光澤感則通過反射光表現。另外，為黑色背景打上光斑來增强畫面空間感。

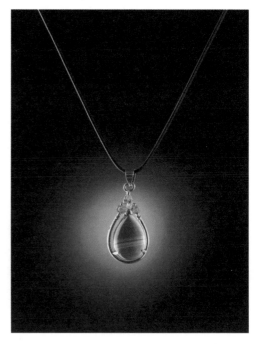

▲ 黑色背景下的玉髓掛墜

6.2.3 拍攝前準備工作

　　拍攝使用器材：尼康 D750 單反相機、尼康 105mm 微距鏡頭、1 支影樓燈、1 張白紙、小型常亮燈、靜物台、三腳架。

　　使用器材說明：小型常亮燈用於打出背景光，白紙用於為右側進行補光。

　　清潔：用絨布將掛墜擦拭乾淨。

6.2.4 確定拍攝角度和構圖

　　為了讓掛墜看起來高貴大方一些，採用平視的角度進行拍攝。構圖方面，筆者將掛墜懸掛起來，並且讓它在畫面下方 1/3 處，同時掛繩與吊墜形成了一個三角形，畫面看起來非常平穩。需要注意的細節是，掛繩的角度需要仔細調整，要讓左右兩根掛繩幾乎是對稱的，否則畫面就會給人歪斜的感覺，很不好看。

6.2.5 確定燈位

　　通過左側逆光位的影樓燈將玉髓的通透感展現出來，再利用白紙反射影樓燈的光線，在掛墜表面塑造出亮線條，體現其光澤感。右前方的常亮燈則用於打出背景光斑。

黑背景

影樓燈

掛墜

白紙

常亮燈

▲ 燈位俯視圖

6.2.6 具體拍攝步驟

1.確定掛墜在畫面中的位置

　　用夾子將掛繩固定在背景架上來固定掛墜。掛繩的角度要仔細調節，使得左右兩根掛繩基本對稱。同時，掛墜應位於距離畫面下底邊 1/3 的位置。

　　值得一提的是，筆者沒有更大尺寸的黑卡紙，所以作為背景的黑卡紙也要仔細調整，在距離掛墜盡可能遠的基礎上使背景不會穿幫。在後面的內容中會介紹為甚麼這裏使用黑卡作為背景而不是常見的背景紙或者背景布。為了讓大家能看到黑卡紙的位置，所以在場景圖中使用了白色的大背景布。

▲ 固定掛繩，確定掛墜位置

2.佈置主光打出掛墜的光澤感和通透感

將一盞配有柔光箱的影樓燈放在掛墜的左後側，距離需要近一些。同時旋轉柔光箱至一定的角度。這麼做的原因在於，柔光箱放在左後側並且旋轉一定角度後，上半部就相當於給掛墜打了一個側光，而下半部相當於一個低位的逆光。這樣一盞燈就可以同時打出掛墜左側的亮線條和展現出其整體的通透感。

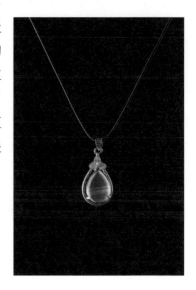

▲ 佈置主光、側光，打出掛墜的光澤感和通透感。

3.佈置輔助光打造圓形背景體現空間感

掛墜後方如果出現圓形的背景光，可以明顯提升畫面的空間感，使掛墜看上去更高貴大方。佈置出圓形的背景光有很多方法，如果你有足夠大的黑色背景板（注意是背景板），那麼在左前方或者右前方佈置一個配有標準罩的影樓燈就可以打出一個圓形高光背景。但是如果沒有黑色背景板，可不可以用黑色背景布代替呢？如果你可以把黑色背景布拉得很平整也是可以代替的，但是那很麻煩，而且效果也不會太好，原因在於背景稍有一些不平整，如下頁左圖所示，光就會進行反射而無法形成一個圓形。

所以筆者使用的是一張黑色的卡紙作為背景，黑色卡紙的質量也要好一些，要有足夠的硬度，這樣可以形成一個平面。但是因為黑色卡紙面積太小，如果用標準罩，一個圓形的高光幾乎就把卡紙覆蓋了，也就無法得到我們想要的效果，所以筆者使用豬嘴束光筒來減小圓形高光的尺寸，得到了相對理想的效果，如下頁右圖所示。

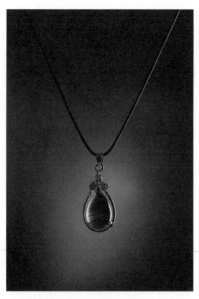

▲ 背景不平整的拍攝效果

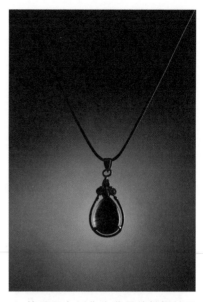

▲ 使用黑卡紙作為背景的拍攝效果

　　有的拍攝者可能並沒有多餘的影樓燈去打背景光，或者沒有豬嘴束光筒，也沒關係，使用一盞小型常亮燈一樣可以得到類似的效果，只不過過渡就沒有那麼自然了，但依舊可以使用。將常亮燈的位置調整到照射出的高光圓正好位於掛墜的後方，然後調整常亮燈到背景紙的距離，距離越遠，光暈越大。形成的效果如下圖所示。

▲ 近距離形成的光暈較小

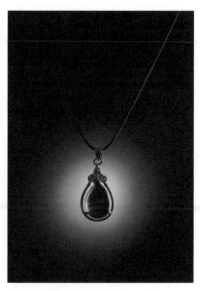

▲ 遠距離形成的光暈較大

當我們確定好常亮燈的位置後，就可以得到漂亮的圓形背景光了。

4.使用白紙對側面進行提亮

在經過我們打主光、背景光之後，該商品的光澤和通透感都有了不錯的表現，但是右側的銀質鑲邊有些偏暗，所以使用一張白紙為右側進行補光，同時也對掛墜表面進行輕微提亮。

▲ 用白紙為右側補光後提亮掛墜表面光澤

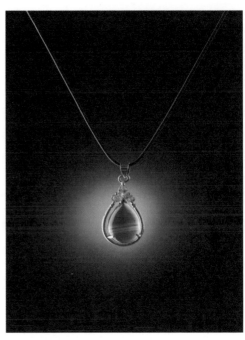

▲ 確定好常亮燈位置後，得到漂亮的背景光。

5.設置拍攝參數

曝光模式：使用手動擋。

景深：該圖片的清晰範圍是整個掛墜，大約 1cm 的範圍。

快門速度：因為要通過長曝光體現常亮燈打出的背景光，所以快門速度使用 1s。

光圈：將光圈和物距（焦平面至清晰點的距離）數值輸入到景深計算 APP 中，發現使用 f/13 的光圈即可達到 1cm 的景深，滿足我們的要求。

感光度：為了獲得最高畫質，依舊設置最低感光度。

對焦點：對焦點放在玉髓的邊緣，這樣可以保證前後均清晰。

對焦方式：使用手動對焦。

白平衡：使用自動白平衡。

6.3　瓶裝口香糖實拍案例

6.3.1　產品概述與拍攝思路

本節拍攝的產品是西瓜味口香糖。為了體現出西瓜味的特點，筆者採用粉紅色的背景。單獨一瓶口香糖會讓人感覺很單調，所以用兩瓶口香糖，一瓶直立放置，作為交代產品整體的形象；一瓶躺着打開瓶口，增加畫面生動性，然後再拿出幾粒口香糖放在外面作點綴。

6.3.2　表現重點與手法

該產品的表現重點在於商標以及瓶身輪廓和西瓜風味的表達。因此通過順光提亮正面，使商標清晰明瞭。左右兩側的逆光則勾勒出瓶身輪廓，使之與背景分離。通過背景光將背景營造為粉紅色，體現西瓜風味。

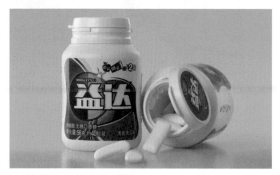

▲ 兩瓶口香糖組合拍攝效果

6.3.3 拍攝前準備工作

拍攝使用器材：尼康 D750 單反相機、尼康 105mm 微距鏡頭、3 支影樓燈、1 支常亮燈、1 張白紙、靜物台、三腳架、快門線。

使用器材說明：常亮燈用於打出瓶身右側亮邊，白紙用於為右側補光，突出瓶蓋上的商標。

清潔：用濕毛巾將口香糖瓶身擦拭一下，然後擦乾，用氣吹吹掉灰塵。

6.3.4 確定拍攝角度和構圖

為了描繪出口香糖瓶體的形狀，採用平視的拍攝角度。構圖方面，一瓶口香糖直立放置展示其整體形狀，另外一瓶橫躺放置，稍微打開瓶蓋以增加畫面動感，並拿出幾粒口香糖放在外面作點綴，也可以起到不錯的增加圖片感染力的效果。

6.3.5 確定燈位

通過位於左側逆光位的影樓燈 1 打出瓶體亮邊，左前側順光位的影樓燈 2 打亮瓶體正面。右側逆光位打出瓶體右側亮邊，白紙則用來為瓶身側面補光。影樓燈 3 為背景燈，打出粉紅色的背景。

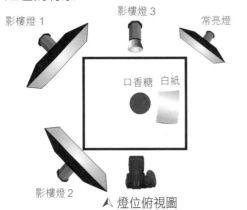

▲ 燈位俯視圖

6.3.6 具體拍攝步驟

1.確定口香糖在畫面中的位置

直立的口香糖放在畫面的左側，平躺着的口香糖放在右側。原因在於通過對瓶身的觀察，發現如果平躺着的口香糖放在畫面左側，瓶蓋上商標就是倒着的，所以要將平躺的益達放在畫面右側，那麼直立的益達就自然要放在左側了。

對於平躺放置的益達要注意角度，不要讓瓶身上的條形碼在畫面中顯露太多，同時瓶蓋的開啟程度要以能夠完整看到商標為準。零散的口香糖一定不要放太多，否則會使畫面看上去很雜亂，兩三粒就可以了。在放置的時候要隨意一些，為了增加生動性，筆者特意在瓶口放了一個沒有完全倒出來的口香糖。

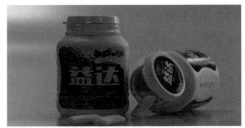

▲ 擺放兩瓶口香糖的位置，使畫面生動。

2.佈置主光

在構圖確定後，就可以開始打主光了。首先將瓶子邊緣的高光打出來，在左側逆光位設置一支主光。光位與瓶子同樣高度即可。

▲ 佈置主光，打亮瓶子邊緣。

3.佈置輔助光打亮正面

通過主光打出邊緣的高光後，正面明顯太暗，那麼就在左前方加一支輔助燈來打亮瓶子的正面。其實這裏將該燈當主光也是完全沒有問題的，筆者個人習慣先打邊緣光。

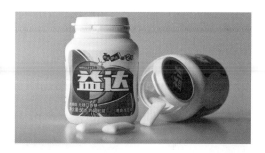

▲ 用輔助光打亮瓶子正面

4.用白紙對右側瓶身進行補光

在第一支輔助光加入後，正面明顯提亮，但是畫面右側的瓶身上依然一片黑，所以需要在這一側進行補光。筆者一開始使用反光板進行補光，但是發現效果很不理想，瓶蓋上會出現白色的光斑。筆者將反光板換成了白紙，使其反光更加柔和，完美地解決了給畫面右側補光的問題。

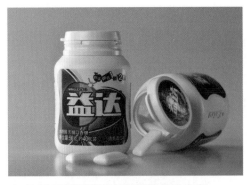

▲ 使用反光板補光出現了難看的光斑

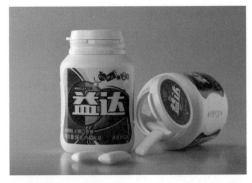

▲ 白紙的反光更加柔和，完美地解決了光斑的問題。

5.用影樓燈打造粉紅色背景

目前我們得到的畫面，瓶身的商標和整體結構都有了較好的表現，但是卻體現不出口香糖「西瓜味」的特點。所以這就需要第三支輔助光去解決這個問題。

為了體現出口香糖西瓜味的特點，我們將背景用光打成粉紅色。當然，也可以採用粉紅色的背景紙，但是會失去背景那種微妙的顏色變化。將紅色色片加在標準罩上，把燈佈置在靜物台後方，光線透過靜物台就打出了粉紅色的背景。

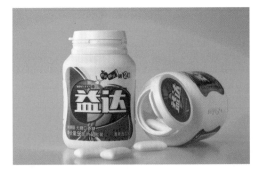

▲ 打造粉紅色背景，突出口香糖西瓜味的特點。

6.打出右側亮線條並調整背景光

我們拍攝一張照片，不要輕易滿足已經得到的效果，而要觀察哪裏還可以改進。通過觀察，直立瓶身的右側可以加一條亮邊來增加瓶子輪廓的表現，背景光的漸變效果也有進一步調整的空間。所以筆者在右後方加入了一盞常亮燈，以打出亮邊，對背景燈的位置進行了調整，讓漸變看起來更舒服。

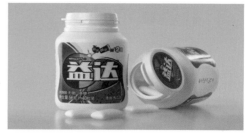

▲ 加入常亮燈打出亮邊,調整背景光,使背景光漸變效果自然。

在加入了常亮燈打出亮線條後,發現平躺的瓶身上出現了一條難看的高光,而為了保留直立瓶身右側的高光,常亮燈的燈位並不能調整,這時我們可以稍微逆時針旋轉一下右側口香糖的瓶身,但要保證右側的白紙依然可以有效為該瓶身補光。同時將瓶口的口香糖重新回歸原位,並將零散口香糖的方向調整一下,讓畫面更生動一些。

可以看到,在整個拍攝過程中,我們不斷地在改進畫面效果,這是很正常的。但是要提醒大家的是,當你改變構圖時,一定要重新考慮光位是否能滿足你的要求。如果重新構圖後發現光的分佈不理想,則需要重新佈光。

7.設置拍攝參數

曝光模式:使用手動擋。

景深:該圖片需要清晰的範圍是零散的口香糖到打開的瓶蓋,大概是4cm。

快門速度:因為拍攝時使用了常亮燈打亮線條,為了不讓它的光被閃光壓住,所以要使用較慢的快門速度進行拍攝。具體快門速度在拍攝時要多次嘗試,直到出現滿意的效果。筆者使用的快門速度是 1/3s。

光圈:將光圈和物距(焦平面至清晰點的距離)數值輸入到景深計算APP 中,發現使用 f/16 的光圈即可達到 4cm 的景深,但是為了配合快門速度1/3s,光圈確定為 f/22。

感光度:為了取得最高畫質,依舊設置最低感光度。

對焦點:對焦點放在直立瓶身的「達」字上。直立瓶身的「達」字位於零散口香糖和打開的瓶蓋之間,可以滿足我們需要的清晰範圍。

對焦方式:使用手動對焦。

白平衡:使用自動白平衡。

有條件的朋友可以將相機與電腦連接進行聯機拍攝。聯機拍攝最大的好處在於拍攝的圖片會實時傳到電腦,可以及時發現圖片存在的問題並進行修改。

6.4 紅酒實拍案例

6.4.1 產品概述與拍攝思路

本節拍攝的產品是一瓶紅酒。拍攝時首先需要表現紅酒瓶身及其正面的商標；其次可以用簡單的場景營造氛圍來襯托紅酒。所以筆者打算使用一支盛半杯酒的酒杯，背景採用造型燈的橘黃色燈光，營造一個溫暖、溫馨的氛圍，讓人聯想起晚餐品紅酒的感覺。

6.4.2 表現重點與手法

表現重點在瓶身正面以及玻璃瓶的亮線條，還有橘黃色的背景。正面提亮在此次拍攝中遇到很大問題，因為小尺寸的燈光會在瓶身上留下明顯的光斑，因此使用了大面積的白色背景紙，通過反射光來為瓶身正面打光。亮線條通過左右兩側的逆光位完成。黃昏的氛圍通過背景燈來表現。

6.4.3 拍攝前準備工作

拍攝使用器材：尼康 D750 單反相機、尼康 105mm 微距鏡頭、3 支影樓燈、白色背景紙、黑色背景紙、酒杯、石榴汁、靜物台、三腳架。

使用器材說明：白色背景紙用來為瓶身正面補光；黑色背景紙用來遮擋周圍的反光，使瓶身沒有雜亂的倒影；石榴汁用來模仿紅酒。

清潔：用絨布將紅酒瓶和酒杯擦乾淨，然後用氣吹將表面的灰塵吹掉。戴上手套，防止留下指紋。

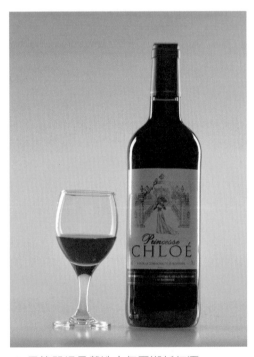

▲ 用簡單場景營造出氛圍襯托紅酒

6.4.4 確定拍攝角度和構圖

採用平視角度拍攝，完整展現瓶身，並減小畸變。直立放置紅酒，在旁邊配搭一支盛有石榴汁的酒杯作為陪體。很簡單的構圖，但是對紅酒的展示卻很全面。

6.4.5 確定燈位

通過左右兩側逆光位的影樓燈 1 和影樓燈 2 打出瓶身兩側亮線條。影樓燈 3 為背景燈，打亮背景。黑背景紙放置在左前側，以此遮擋環境中雜亂的反射光。放在相機後面的白背景紙則用來反射影樓燈的光線，從而為紅酒補光。

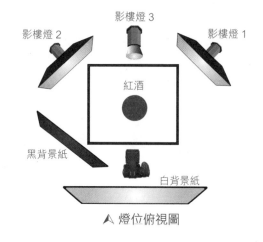

▲ 燈位俯視圖

6.4.6 具體拍攝步驟

1.確定紅酒和酒杯在畫面中的位置

將紅酒放在畫面 1/3 的位置，酒杯放在另一邊的 1/3 位置，這樣整個構圖看起來會比較協調。

2.佈置主光打出瓶身右側亮線條

首先打亮瓶身右側的亮線條，使用右側 135° 左右的中位逆光。如果使用黑色吸光背景，亮線條就無法延伸到瓶身的底部；如果使用有一定反光的背景，比如直接用靜物台作為背景，就可以打出完整的側面亮線條。

▲ 確定紅酒與酒杯的擺放位置

▲ 通過佈置側逆光打出瓶身亮線條

▲ 黑色吸光背景的效果

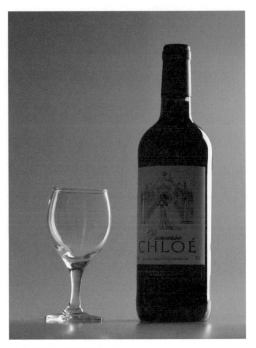

▲ 靜物台背景的效果

　　但我們發現有部分光線打在了背景上，這會影響後續對背景的佈光，所以使用了一條黑色的背景布將柔光箱靠近背景的這一邊擋住，但是卻不會遮擋亮線條的佈光。

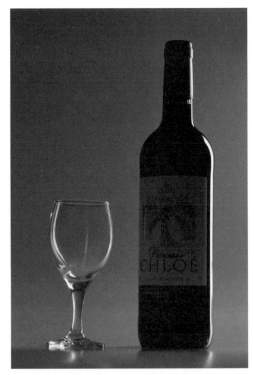

▲ 使用黑色背景布擋住背景後的效果

3.佈置輔助光打出瓶身左側亮線條

在左側135°佈置一支中位逆光打出瓶身左側的亮線條。同樣的道理，為了遮擋打在背景上的雜光，將靠近背景的柔光箱遮擋住一部分。遮擋前後的拍攝效果如下面兩張圖所示。

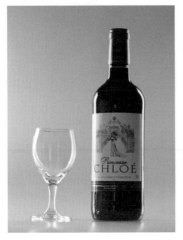

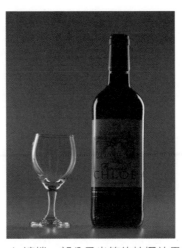

▲ 未遮擋柔光箱的拍攝效果　　▲ 遮擋一部分柔光箱的拍攝效果

這樣就得到了有亮線條的紅酒瓶身，並且背景也比較純淨，沒有太多的雜光干擾，為接下來營造背景光打下了基礎。

4.佈置背景光營造黃昏氛圍

接下來，在背景後方佈置一支配有標準罩的影樓燈，打開它的造型燈，通過造型燈的橘黃色燈光打造背景。將這只影樓燈的引閃關閉，然後設置慢門，這樣就可以將背景拍成橘黃色。同時為了不讓瓶身受造型燈的干擾，將另外兩支影樓燈的造型燈關閉。

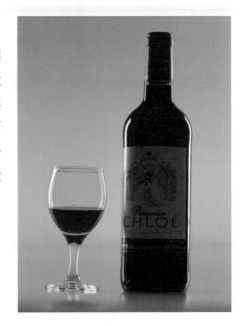

▲ 佈置背景光，打造出橘黃色背景

5.佈置黑色背景減少瓶身上的雜光

　　由於紅酒的瓶身反光很強，所以稍有些雜光就會在瓶身上留下白色的痕迹。而大部分賣家都沒有專業的影樓，所以我們使用黑色的背景布遮擋一下，儘量減少瓶身上的雜光。可以看到在遮擋後，瓶身明顯明淨了不少。

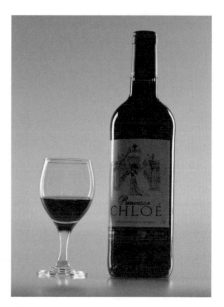

◀ 用黑色背景布遮擋後，瓶身明淨的效果。

6.通過大面積的白色背景紙為正面補光

　　由於紅酒瓶身的強反光，任何補光方式都會在瓶身上留有痕迹，所以需使用大面積的白色背景紙來為畫面的正面補光，補光前後對比如下圖所示。

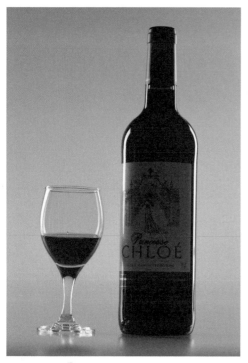

▲ 使用白色背景紙補光前

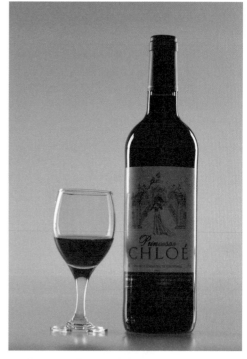

▲ 使用白色背景紙補光後

7.設置拍攝參數

曝光模式：使用手動擋。

景深：畫面中需要清晰的範圍是所有內容，大概為 3cm。

快門速度：為了使用造型燈營造背景，所以採用慢門拍攝，曝光時間為 1s。

光圈：將光圈和物距（焦平面至清晰點的距離）數值輸入到景深計算 APP 中，發現使用 f/11 的光圈可達到 3cm 的景深，滿足我們的要求。

感光度：為了獲得最高畫質，依舊設置最低感光度。

對焦點：對焦點放在瓶身邊緣。

對焦方式：使用手動對焦。

白平衡：自動白平衡即可。拍攝完成後如果覺得正面亮度有些不足，可以進入 Photoshop 稍微調整一下曲線，下圖就是最終的拍攝成果。

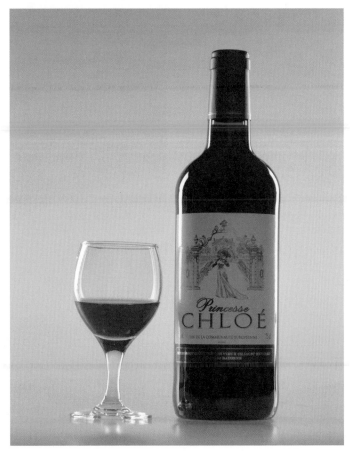

▲ 利用曲線適當調高瓶身正面亮度

6.5 袋裝零食實拍案例

6.5.1 商品概述與拍攝思路

本節拍攝的商品是袋裝零食。食品包裝外觀整體給人很輕鬆活潑的第一印象，所以筆者想設計一個有意思的畫面來體現這一點。首先，將商品包裝袋打開，並且從上往下倒，正好有一根薯條卡了在袋口，可以將卡在袋口的這根薯條作為一個趣味點，增加畫面的趣味性；然後在畫面下方放置一袋沒有開口的商品，桌面上再散落幾根薯條。

6.5.2 表現重點與手法

該產品需要重點表現正面的商標、包裝袋的整體形態，以及散落在桌面上的單根薯條。通過左右兩側的逆光打出包裝袋的輪廓。正面商標和桌面上的單根薯條則通過順光來處理。產品作為休閒食品的特點則通過有趣的場景佈置來表現。

6.5.3 拍攝前準備工作

拍攝使用器材：尼康 D750 單反相機、尼康 105mm 微距鏡頭、3 支影樓燈、1 張黑卡、靜物台、三腳架。

使用器材說明：黑卡用來遮擋左側影樓燈溢出的光線。

清潔：像這種袋裝的零食清理並不複雜，將上面的灰塵用氣吹清理乾淨就可以了。但是單根的薯條會有碎屑，放好位置後要記住將周圍的碎屑清理乾淨。如果覺得包裝袋的邊緣不夠平整，可以剪一段與邊緣寬度差不多的硬紙條黏在後面，使邊緣變得平整一些。

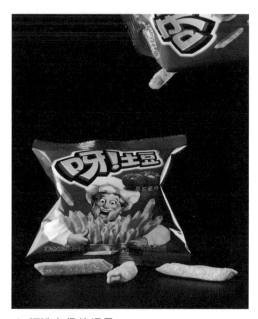

▲ 打造有趣的場景

▲ 在包裝袋邊緣黏一硬紙條，使之平整。

6.5.4 確定拍攝角度和構圖

採取平視的拍攝角度，真實地展現零食的包裝外觀，最大限度減小畸變。

構圖方面根據最開始在腦海中形成的畫面，首先在畫面上方要有一袋打開口的零食，並且口要斜向下，形成往外倒薯條的感覺，然後在開口處要有一根薯條露在外面。但是這袋零食不能在畫面中佔太多的空間，因為畫面主體是下面一袋完整的商品，必須給它留有足夠的空間。而上面那袋開口的食品是陪體，它使畫面變得活潑、輕鬆。

6.5.5 確定燈位

通過左右兩側逆光位影樓燈為包裝袋勾上亮邊。利用 45°順光燈位打亮包裝袋正面和散落在桌面上的薯條。通過黑卡紙遮擋部分光線，保證背景的乾淨，沒有雜光。

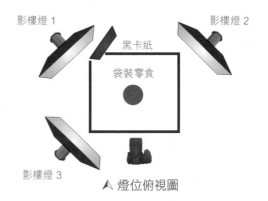

▲ 燈位俯視圖

6.5.6 具體拍攝步驟

1.確定主體在畫面中的位置

首先要確定主體，也就是那包完整的零食的位置。將包裝完整的零食放在畫面正中偏左一些，因為筆者打算將陪體放在畫面的右上方，為了平衡畫面，所以就將主體偏左放置。然後在畫面下方也適當留有一些空間給單根的薯條。這樣，主體的位置就確定好了。

2.確定陪體在畫面中的位置

那包開口的食品需要傾斜並懸空固定住。筆者採用的方法是將它黏在一個背景架上面。固定好後放在畫面的上方偏右位置，不要將包裝袋露出來太多，否則會喧賓奪主，該處的陪體只是為了增加畫面趣味性。然後將兩三根薯條擺在畫面下方，起到點綴作用，同時還對單根薯條進行了表現。

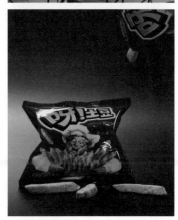

▲ 放置好主體後，確定陪體位置，增加畫面趣味性。

3.佈置主光打出左側輪廓

在構圖確定後，就可以開始打主光了。因為是光面塑膠包裝袋，反光性比較強，我們可以給包裝袋打上亮邊，從而將主體與背景分離。將影樓燈佈置在左後逆光位，打出包裝袋左側的亮邊。

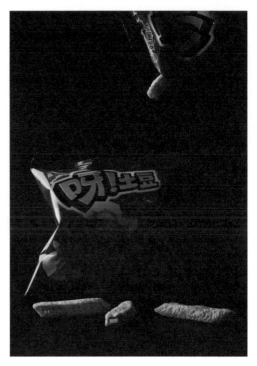

⋏ 佈置主光，打出包裝袋左側亮邊。

4.佈置輔助光打出包裝右側亮線條

左側的亮線條打完之後，大家應該已經知道右側的亮線條該如何去打了。我們將另外一支影樓燈放在右後逆光位，打出右側的亮邊。

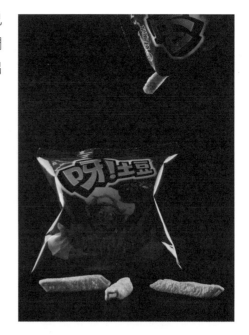

⋏ 佈置輔助光打出右側亮邊

5.佈置輔助光打亮包裝正面

兩側打亮後，很明顯產品正面太暗，所以我們佈置第 2 支輔助光，左前方順光位，將產品正面提亮。

⚑ 為產品正面提亮

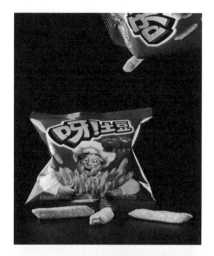

6.使用黑卡遮擋背景上多餘的雜光

目前來看，產品已經得到了很好的表現，但是細節上還需要進行調整。此時可以看到畫面左上方的背景有漸變光出現，看上去有些亂，所以使用黑卡將漸變光遮擋掉，並且不影響到產品的受光。

加入黑卡進行遮擋後，背景的漸變光消失了，但是產品受光則幾乎沒有變化，左後方的逆光位依然打出了產品的亮邊。

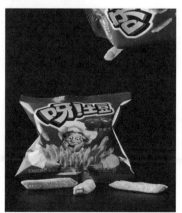

⚑ 加入黑卡前

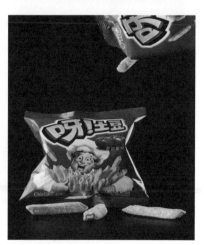

⚑ 加入黑卡後

7.設置拍攝參數

曝光模式：使用手動擋。

景深：該畫面的清晰範圍是從下方的薯條到主體的上邊緣，大概 10cm 的範圍。

快門速度：採用常規引閃快門速度 1/125s。

光圈：將光圈和物距（焦平面至清晰點的距離）數值輸入到景深計算 APP 中，發現使用 f/18 的光圈即可達到 10cm 的景深，最終採用 f/20 的光圈進行拍攝。

感光度：為了獲得最高畫質，依舊設置最低感光度。

對焦點：對焦點放在主體包裝袋的人臉上。因為人臉的位置基本上是景深範圍的中心。

對焦方式：使用手動對焦。

白平衡：使用自動白平衡。

在準確展現了薯條的外包裝和薯條本身的情況下，通過構圖增加了畫面的趣味性，更符合這種休閒小零食的定位。

6.6 手機實拍案例

6.6.1 產品概述與拍攝思路

本節拍攝的產品是一部黑色 iPhone7 手機。為了體現其沉穩、高檔的一面，我們採用黑色的背景，通過對手機勾邊將其與背景分離開。採用傾斜的造型，讓畫面看起來不那麼死板。手機屏幕上則是一張色彩鮮艷的圖片，表現其對色彩的良好表現。本節也會教大家如何在拍攝中就將屏幕上的圖片拍攝出來，而不用進入 Photoshop 後期合成。

6.6.2 表現重點與手法

iPhone7 的表現重點在金屬邊框、按鍵，以及屏幕邊緣的弧度。通過包圍式的佈光將金屬邊框和帶有弧度的屏幕邊緣打上亮邊，並表現手機的各個按鍵。利用慢門將手機顯示的畫面直接拍攝在整體畫面中，省去後期合成的麻煩。

6.6.3 拍攝前準備工作

拍攝使用器材：尼康 D750 單反相機、尼康 105mm 微距鏡頭、3 支影樓燈、1 面反光板、黑色植絨背景布、靜物台、三腳架。

使用器材説明：反光板用來為手機上邊緣勾上亮邊。採用黑色植絨背景布是為了減少雜光，令畫面更純淨。

清潔：拍攝這種帶屏幕的產品需要用屏幕清洗液仔細清洗，並且戴上手套。這次拍攝的是帶畫面的手機，對清洗要求還要低一些，沒有明顯的污漬就可以。但如果拍黑色的屏幕，清洗是要花費一定時間的，而且在拍攝中也要時刻注意若有灰塵落在了屏幕上，要用氣吹吹掉。

6.6.4 確定拍攝角度和構圖

採取平視的拍攝角度，真實展現 iPhone7 的形狀，最大限度減小畸變。將手機機身傾斜一定角度，採用斜線構圖，使畫面活潑一些並通過旋轉一定角度將機身的厚度展現出來。

6.6.5 確定燈位

通過影樓燈 1 打亮手機右側的屏幕邊緣和按鍵；通過影樓燈 2 打亮屏幕下端的邊緣和 Home 鍵；通過影樓燈 3 打亮手機左側金屬邊框；通過反光板打亮手機上邊框。

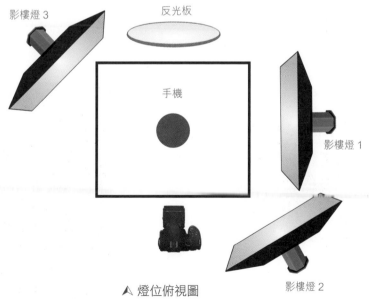

▲ 燈位俯視圖

6.6.6 具體拍攝步驟

1.確定手機在畫面中的位置

在對拍攝角度和構圖有了構思後，首先要將手機以一定角度固定住。筆者把手機黏在了背景布支架上固定，在黏的時候就調整好垂直和水平的角度，如果對角度不滿意，可以通過移動背景布支架位置來進行調整。垂直的角度要求不多，看着舒服即可。水平的角度要求能夠看到金屬邊。

◀ 確定手機放置位置

2.佈置主光表現右側屏幕弧面

在構圖確定後，就可以開始打主光了。先將手機右側的邊勾出來。這裏要注意的是手機的屏幕與邊框有一個弧形的過渡，要將該過渡拍出來就要控制這道白邊的位置。常規的勾白邊都是用側逆光，但是側逆光打出的是金屬邊框的白邊，為了將白邊勾在屏幕的邊緣，需要將光佈在側光位。需要注意的是燈位要往後放一些，太靠近靜物台會使手機屏幕影出柔光箱。

▲ 佈置主光表現出手機右側屏幕弧面

3.佈置輔助光表現屏幕下邊緣弧面

接下來打出底面的亮線條，同樣將白邊勾在屏幕邊緣體現出屏幕的弧度。將燈佈置在右側 30°左右的順光位，燈位稍高一點，同樣需要注意不要離靜物台太近，否則會使柔光箱影在屏幕上。通過這兩道邊光，就將屏幕的弧度以及 Home 鍵、右側按鈕表現出來了。

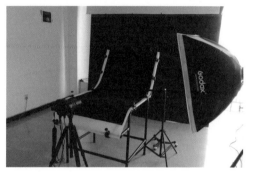

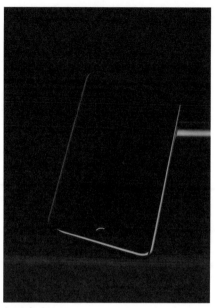

▲ 輔助光將屏幕下邊緣弧面以及Home鍵、右側按鈕表現出來。

4.佈置輔助光打出屏幕左側的金屬邊框

接下來打出左側的白線條。前兩道邊光都是打在了屏幕上，這道邊光用於勾勒出金屬邊框。將燈佈置在左側逆光位即可。

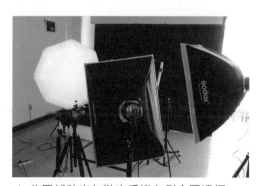

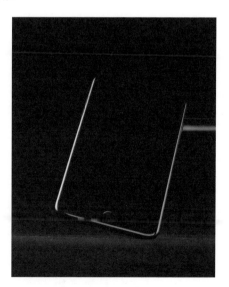

▲ 佈置輔助光勾勒出手機左側金屬邊框

5.使用反光板打出屏幕上邊緣金屬邊框

接下來我們要打出手機上邊緣的亮線條。將一面反光板以一定角度傾斜向下，就可以在上邊緣勾勒出亮線條，並且表現出音量鍵和靜音鍵。

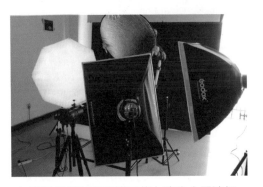

▲ 用反光板打出手機屏幕上邊緣金屬邊框

6.使用慢門拍攝出屏幕顯示的圖片

目前為止，對手機屏幕的弧度，金屬邊框，所有按鍵都有了表現，接下來我們就要考慮屏幕上的圖片了。首先讓手機顯示一張圖片，最好是色彩鮮艷一些的，來體現屏幕對色彩表現的真實性，但是我們會發現按下快門後，屏幕上依然一片漆黑。原因就在於影樓燈瞬間產生的高光壓住了屏幕微弱的光線，這時我們需要使用慢門來解決這個問題。

將影樓燈的造型燈關閉，防止在長曝光時對畫面產生干擾。將快門速度設定在5s，拍完後，會發現顯示屏上的圖片出現了，如果覺得屏幕不夠亮，可以增加屏幕的亮度，或者延長曝光時間。這樣就不用在後期合成圖片了。

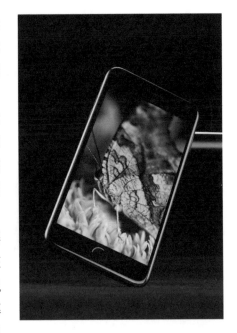

7.設置拍攝參數

曝光模式：使用手動擋。

景深：該圖片的清晰範圍是整個手機，大約 5cm 的範圍。

快門速度：因為要拍出屏幕上的圖片，所以採用慢門拍攝，曝光時間 5s。

光圈：將光圈和物距（焦平面至清晰點的距離）數值輸入到景深計算 APP 中，發現使用 f/20 的光圈即可達到 6cm 的景深，滿足我們的要求。

感光度：為了取得最高畫質，依舊設置最低感光度。

對焦點：對焦點放在手機下邊緣的中間位置上。基本是在景深的中心，保證畫面整體清晰。

對焦方式：使用手動對焦。

白平衡：白平衡選擇自動即可。有條件的朋友可以將相機與電腦連接進行聯機拍攝。聯機拍攝最大的好處在於拍攝的圖片會實時傳到電腦，可以及時發現圖片存在的問題並進行修改。

拍完後在 Photoshop 中把為了固定手機而使用的背景布支架修掉就好了。

第7章

透明商品拍攝實例教學

7.1 礦泉水實拍案例

7.1.1 產品概述與拍攝思路

本節拍攝的產品是礦泉水。礦泉水是典型的透明物體，而且結構簡單。首先肯定要將水的通透感表現出來；其次為了讓畫面看上去更乾淨，應採用白色背景，並通過黑線條進行勾邊，從而將礦泉水與背景分離；同時為了豐富畫面內容，需將礦泉水的倒影拍攝出來。

7.1.2 表現重點與手法

該產品的表現重點在礦泉水的通透感、產品商標、倒影以及是否能將該透明產品從白色背景中分離出來。通過逆光打出礦泉水的通透感，利用兩張黑卡分別為瓶身左右兩邊勾黑邊，從而將產品與背景進行分離。通過高位順光將產品商標進行表現。倒影則通過在礦泉水下面墊一塊玻璃來實現。

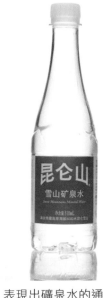

7.1.3 拍攝前準備工作

拍攝使用器材：尼康 D750 單反相機、尼康105mm 微距鏡頭、3 支影樓燈、兩張黑卡、玻璃、靜物台、三腳架。

使用器材說明：兩張黑卡用來勾勒黑邊；玻璃用來形成倒影。

▲ 表現出礦泉水的通透感、倒影等

清潔：用氣吹將水瓶上的灰塵吹掉即可。

7.1.4 確定拍攝角度和構圖

拍攝任何產品都不建議採用純正面的角度進行拍攝，絕大多數情況都會將產品旋轉一定角度。因為純正面會給人一種死板的感覺，而稍微旋轉一定的角度則會使畫面看起來自然很多。但具體問題具體分析，將這瓶礦泉水旋轉一定角度會顯露出密密麻麻的文字，所以只能採用純正面的角度進行拍攝。

構圖方面，採用中央構圖的方式，將礦泉水放在畫面的正中間進行拍攝。

7.1.5 確定燈位

通過影樓燈 1 打出礦泉水的通透感，但影樓燈 1 的柔光箱尺寸不夠大，因此利用影樓燈 2 增加逆光的面積。使用影樓燈 3 打亮瓶身正面和瓶蓋。兩張黑卡分別為礦泉水左右兩邊勾勒黑邊。

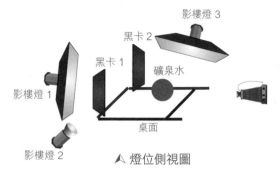

▲ 燈位側視圖

7.1.6 具體拍攝步驟

1.確定礦泉水在畫面中的位置

很多朋友會覺得純正面的拍攝構圖很簡單，其實不然，純正面拍攝的構圖時間要比側面拍攝長很多。原因在於純正面拍攝稍微有一點角度的偏離就會使畫面很難看，而旋轉角度後的拍攝則不會要求得那麼精細，只要表現的內容清晰，角度大一點或小一點不會有明顯的差別。在這裏教給大家純正面拍攝的技巧，該技巧可以保證商品絕對「正」。

以該瓶礦泉水為例，首先將一塊透明玻璃放在靜物台上，這樣就可以使水瓶有清晰的倒影。然後將相機擺在正對標籤的位置上，從取景器中進行觀察。在取景器中可以觀察到紅色標籤左右會留有一條白條，通過旋轉礦泉水瓶，使左右兩端的白條寬度一樣就可以保證這瓶礦泉水是正對着我們的了。接下來要確定垂直方向上的「正」，將三腳架水平旋轉扭鬆開，將取景器的一邊與瓶壁重合，如果瓶子是歪的，那麼瓶壁與取景器的邊緣肯定不能重合。此時擰緊水平旋轉扭，鬆開調整扭，將取景器的邊與瓶壁調整為重合狀態，就可以確定礦泉水在垂直方向上是正的了。然後鎖緊調整鈕，打開水平調整鈕，旋轉相機，使礦泉水在畫面中間就可以了。通過這兩步操作就可以確定商品肯定是正的，大家也許會覺得這很麻煩，但一定要記住，靜物攝影本身就是一項十分細緻的工作，一定不要嫌麻煩。

▲ 擺正礦泉水在畫面中的位置

透明商品拍攝實例教學 ｜ **139** ｜

2.佈置主光

在構圖確定後，我們可以開始佈置主光了。首先要做的就是將礦泉水的通透感表現出來，因此採用逆光位。將一支影樓燈放在靜物台的正後方，這樣打出的光線會將瓶身穿透。

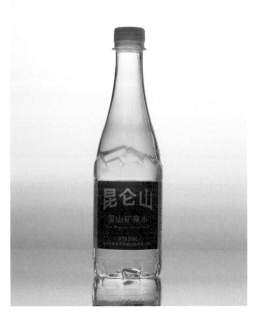

▲ 佈置主光表現出礦泉水的通透感

3.佈置輔助光

當主光佈置好後，我們發現畫面下半部分有些發黑，所以同樣是在逆光位，再添加一支影樓燈，將下半部分打亮。

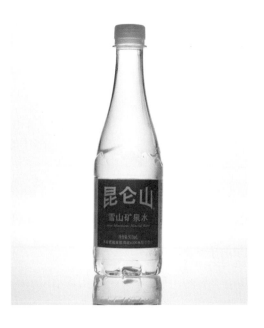

▲ 佈置輔助光打亮瓶身下半部分

4.佈置黑卡勾黑邊

　　瓶身整體的通透感已經有了很好的表現，並且也出現了清晰的倒影，但是黑邊斷斷續續的。這時將兩張黑卡分別放在礦泉水瓶的左右兩側，勾勒出瓶身的黑邊。

　　值得一提的是，黑邊的粗細完全由黑卡的位置來決定。如下圖所示，當筆者移動右側的黑卡時，瓶身左側的黑邊會有粗細的變化，我們需要不斷調整黑卡的位置來獲得想要的黑邊寬度。同時，儘量使左右兩條黑邊粗細相同。

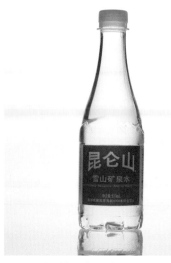

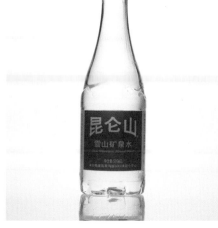

▲ 通過調整黑卡紙的位置來調整左右兩條黑邊的粗細

5.佈置輔助燈打亮瓶蓋和正面商標

　　勾完黑邊後會發現瓶蓋和正面的商標區域都有些暗，所以需要在正面進行補光。一開始筆者使用反光板進行補光，發現效果不理想，所以使用了另一支影樓燈從正面高位進行補光。

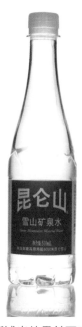 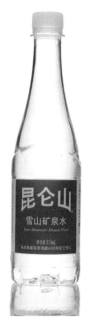

▲ 使用反光板補光效果並不理想　　　▲ 使用影樓燈補光得到理想效果

6.設置拍攝參數

曝光模式：使用手動擋。

景深：這瓶礦泉水的清晰範圍是從瓶身兩側到正面的商標，大概 3cm。

光圈：將光圈和物距（焦平面至清晰點的距離）數值輸入到景深計算 APP 中，發現使用 f/11 的光圈即可達到 4cm 的景深。

感光度：為了取得最高畫質，依舊設置最低感光度。

快門速度：採用常規引閃快門速度 1/125s。

對焦點：對焦點放在「山」字上。水瓶是弧形的，將焦點放在「山」字上可以確保前後均在清晰範圍內。

對焦方式：使用手動對焦。

白平衡：白平衡選擇自動即可。如果仍然有不滿意的地方，可以繼續對光位進行調整。

7.2 透明玻璃杯實拍案例

7.2.1 產品概述與拍攝思路

　　本節拍攝的產品是透明玻璃杯。通過對玻璃杯的拍攝來講解如何拍攝透明產品的亮線條和暗線條。拍攝玻璃杯對控光的要求很高，如果拍攝環境較差，則會有很多奇奇怪怪的光線打在杯子上，從而影響圖片效果。下面教會大家如何在非專業影樓內拍出漂亮的玻璃杯圖片。

7.2.2 表現重點與手法

　　既然是拍攝亮線條與暗線條，就要保證線條的連貫性，並且左右兩邊的線條粗細要均勻。亮線條的表現是通過左右兩側逆光，而暗線條的表現則是依靠正逆光，並通過黑卡來修飾。

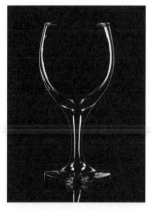
▲ 通過兩側逆光表現亮線條

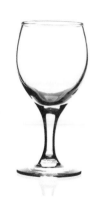
▲ 通過正逆光和黑卡表現暗線條

7.2.3 拍攝前準備工作

　　拍攝使用器材：尼康 D750 單反相機、尼康 105mm 微距鏡頭、一支影樓燈、兩張黑卡、一面透明玻璃、三腳架。

　　使用器材說明：黑卡用來勾勒暗線條，透明玻璃則是為了讓暗線條能夠延伸至杯子底部。

　　清潔：清洗步驟在玻璃杯拍攝中尤為重要，需要戴上手套，以防止指紋殘留在杯子上。建議先用洗潔精清洗，然後用類似擦屏幕的布料擦乾，再用氣吹將灰塵吹掉。一些質量不好的杯子可能會有一些氣泡或者小坑，如果很明顯就要通過後期修掉，所以要注意選擇品相比較好的杯子進行拍攝。

7.2.4　確定拍攝角度和構圖

採用水平視角進行拍攝，通過佈光完整地展現玻璃杯的線條美。構圖方面則採用中央構圖。

7.2.5　確定燈位

1.暗線條燈位

利用正逆光影樓燈打出玻璃杯的暗線條，並通過調節兩張黑卡的水平位置，控制暗線條粗細。

2.亮線條燈位

利用黑背景紙遮住一部分燈光，從而將正逆光變為左右兩邊的側逆光，並為玻璃杯打上亮線條。

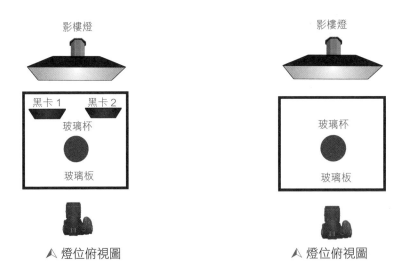

7.2.6　具體拍攝步驟

1.確定玻璃杯在畫面中的位置

此次拍攝採用常規的對稱式構圖來體現玻璃杯的線條感。所以只需要確定其在畫面正中央即可。上下要留有一定空間，俗稱「留口氣」。

2.暗線條佈光

首先佈置拍攝暗線條的光位。玻璃杯上之所以會出現暗線條，是因為在高光背景下，杯壁對光的反射遠遠弱於正面，這樣在畫面中就形成了只有杯子的邊緣是黑色的情況。知道了相關的原理，我們就有多種方法進行佈光了。

筆者先使用靜物台進行拍攝，通過正面高位的閃光燈將背景打亮，通過背景的反射光將玻璃杯打亮，從而出現暗線條，但是發現因為靜物台長度比較短，所以會將頂部的影樓燈影在杯身上，形成了兩個光斑，影響了畫面，所以此次拍攝最終沒有採用這種補光方法。之所以寫在這裏是因為今後我們拍攝一些其他商品的時候可以考慮使用此種佈光方法。另外我們還可以採用左右一定角度的順光來打亮背景，達到出現黑線條的目的。總之，黑線條的佈光方法有很多，大家一定要理解出現黑線條的原理，活學活用，這對今後的拍攝將有很大幫助。

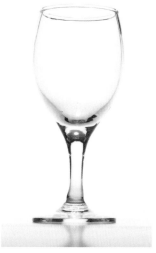

▲ 正面高位佈光會使杯身出現光斑

下面介紹一下此次拍攝採用的佈光方法。將玻璃杯放到一面玻璃上，這面玻璃要用物體架起來。將影樓燈直接放到玻璃杯的後方，使用柔光箱，並且柔光箱的長度要延伸到玻璃杯的下方，只有長度足夠，才能讓整個杯身都有黑線條。為了讓黑線條更完整、順暢，我們在杯子後面左右兩側放置兩張黑卡。這兩張黑卡的位置決定了玻璃杯兩側黑邊的厚度。所以需要仔細調整它們的位置，使左右兩邊的黑邊基本上是同樣厚度。

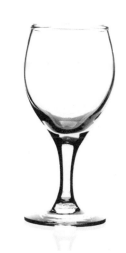

▲ 此次拍攝佈光方法的效果

3.亮線條佈光

接下來我們開始拍攝亮線條。以剛佈好的暗線條的光位為基礎，將一塊兒黑色背景疊成一條，掛在柔光箱的中間，然後拿掉那兩張黑卡。亮線條佈光完成。

大家可能會說為甚麼幾個簡單的動作就會使畫面出現這麼明顯的變化。首先我們要瞭解亮線條的產生原理。當杯壁對光的反射光遠遠高於杯身正面時，杯壁就是亮的，杯身就是暗的。再根據入射角等於反射角這個原理，就知道如果要打亮左右邊緣，燈位一定分別佈置在左右逆光位。我們將黑色背景疊成一條掛在柔光箱中間，這樣只有柔光箱兩側的光會打在杯子的邊緣，就相當於左右逆光位各有一支燈。而中間的光則會被黑色背景擋住，這樣杯子邊緣的反光強度遠遠高於杯身，亮線條就出現了。

這裏要提醒大家，用黑背景遮擋只是為了擋住柔光箱中間部分的光，使一支燈變成兩支燈，而不是說用黑背景只是為了給杯子加個黑背景。如果還是不好理解，大家可以試一下左右兩側分別放置一支影樓燈，杯子後面用白背景，拍出來是同樣的效果，依然是黑背景和亮線條。

筆者佈好光後發現了一個問題，杯子右側的亮線條明顯比左側的粗。這時通過將柔光箱上的黑色背景向右側挪動一點，直到左右的白線條厚度相當就可以了。其實白線條的厚度和柔光箱的寬度是成正比的，柔光箱越寬，亮線條就會越粗，所以當我們把背景布向右側移動之後，右側的柔光箱變窄了，亮線條也就變細了。

⚠ 亮線條的佈光

⚠ 調整背景布，使線條變細。

4.設置拍攝參數

曝光模式：使用手動擋。

景深：我們只需要杯子的邊緣是清晰的，而邊緣又幾乎在同一平面上，所以 1cm 的景深範圍就足夠了。

快門速度：採用常規引閃快門速度 1/125s。

光圈：將光圈和物距（焦平面至清晰點的距離）數值輸入到景深計算 APP 中，發現使用 f/5.04 的光圈即可達到 1cm 的景深，但是在拍攝中為了配合影樓燈輸出，使用 f/16 的光圈。

感光度：為了取得最高畫質，依舊設置最低感光度。

對焦點：對焦點一定要放在杯子的邊緣處。

對焦方式：使用手動對焦。

白平衡：白平衡選擇自動即可。

通過對光的細微調整，即使不是在專業的影樓，我們也一樣可以拍出漂亮的亮線條和暗線條。

7.3 水晶手鏈實拍案例

7.3.1 產品概述與拍攝思路

本節拍攝的產品是水晶手鏈。該手鏈上的每粒水晶外形都是多面體，這大大提高了拍攝的難度。手鏈呈現淡淡的黃褐色，配有紅色瑪瑙，因此筆者選擇顏色相近的仿木質背景，配上一本仿古的書作為道具，使手鏈融入整個畫面中，提升它的價值感。

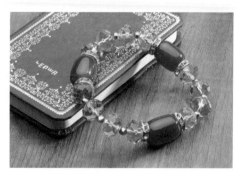

▲ 表現出水晶剔透感和瑪瑙光澤感的手鏈

7.3.2 表現重點與手法

該手鏈的表現重點在於瑪瑙的光澤感和水晶的剔透感。瑪瑙的光澤感利用頂光打上的光斑來表現，水晶的剔透感則利用側逆光來表現。

7.3.3　拍攝前準備工作

拍攝使用器材：尼康 D750 單反相機、尼康 105mm 微距鏡頭、兩支影樓燈、仿木質桌面背景、仿古書籍、靜物台、三腳架。

清潔：用絨布將水晶和瑪瑙表面擦拭乾淨。

7.3.4　確定拍攝角度和構圖

為保證背景不穿幫並展現整個場景，採取俯拍的角度進行拍攝。

筆者個人不喜歡把書和木質桌面的木紋擺放得垂直或者平行，因為那樣會使畫面太平。所以筆者把書的邊緣和木質紋路擺成一定的角度，這樣整個畫面就會生動起來。然後將手鏈依靠在書的一邊就可以了，同樣要保證主體的完整性，所以將書籍在畫面中進行切割，以突出主體。

7.3.5　確定燈位

通過佈置在手鏈正上方的影樓燈 1 為瑪瑙打出光澤感，再利用佈置在右側逆光位的影樓燈 2 打出水晶剔透感，同時令整個畫面曝光正常。

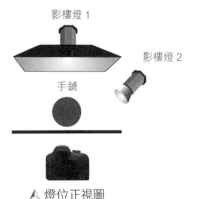

︿ 燈位正視圖

7.3.6　具體拍攝步驟

1.確定手鏈在畫面中的位置

先在取景器中確定手鏈的大概位置，然後再佈置整個場景。手鏈作為主體，其整體形狀肯定是需要完整的。然後將手鏈搭在書籍上就可以了。

2.確定書籍和仿木質桌面背景的位置

在之前構圖分析中已經提到，為了不使畫面太平，書籍和木質背景的木紋要擺出一定角度，這樣會使畫面生動起來。書籍作為陪體是可以進行切割的，所以將它放置在畫面的左上角，這樣把手鏈一端搭在書上，可以保證手鏈在畫面的中心位置。

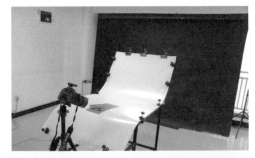

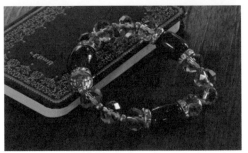

︿ 配搭主體與陪體位置，突出主體。

3.佈置主光打亮水晶結構並表現瑪瑙光澤

使用配有八角柔光罩的頂光作為主光。該主光可以打出瑪瑙表面的亮線條，同時將水晶的多面體結構表現出來。通過調節頂光距靜物台的距離可以調整瑪瑙光斑的寬度。

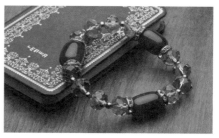

➤ 佈置主光突出瑪瑙表面亮線條並呈現水晶多面體結構

4.佈置輔助光表現水晶通透感

水晶作為透明體可以通過逆光來表現其通透感，所以筆者在右側逆光位佈置了一支配有標準罩的影樓燈。配標準罩而不是柔光箱的原因是因為多面體水晶在配搭柔光後會顯得不透亮，就像有一層薄膜敷在水晶表面一樣，所以筆者選擇了光質偏硬一些的標準罩作為輔助光來打出通透感。

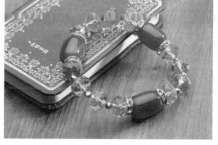

➤ 輔助光表現出水晶的通透感

5.設置拍攝參數

曝光模式：使用手動擋。

景深：該圖片的清晰範圍是整條手鏈，大概 5cm。

快門速度：採用常規引閃快門速度 1/125s。

光圈：將光圈和物距（焦平面至清晰點的距離）數值輸入到景深計算 APP 中，發現使用 f/32 的光圈依舊無法滿足 4cm 的景深，在沒有移軸鏡頭的情況下，我們需要拍攝多張不同對焦點的圖片，然後進入 Photoshop 進行景深合成。

首先採用手動對焦方式，將對焦點依次從前往後推進，但是機位不變。在縱深距離上選擇的對焦點越多，最後合成出來的圖片越能保證每個點都很清晰。以該次拍攝為例，在縱深方向上，筆者選擇了 7 個不同的對焦點進行拍攝。

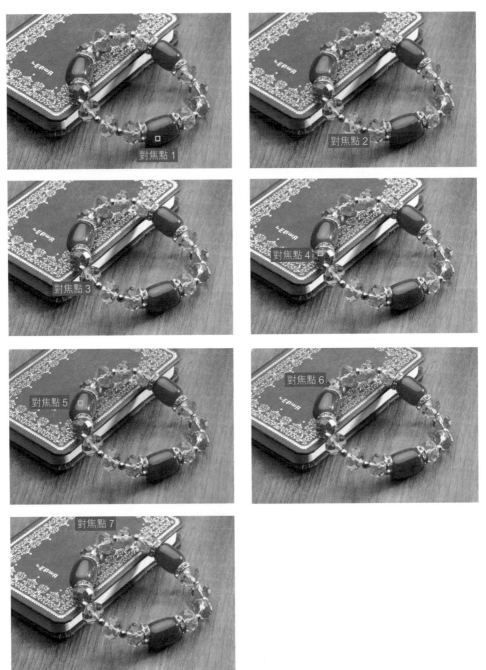

然後將這 7 張圖片在 Photoshop 中進行景深合成後，就會得到整條清晰的手鏈。

感光度：為了取得最高畫質，依舊設置最低感光度。

白平衡：白平衡選擇自動即可。

拍完後在 Photoshop 中進行景深合成和適當的後期處理，就得到了有亮線條，有結構感和通透感的水晶手鏈圖片了。

常見誤區1：使用硫酸紙進行拍攝

手鏈作為一種飾品，大家可能習慣性地使用硫酸紙將飾品包裹起來進行拍攝。首先，通過硫酸紙包裹產品進行拍攝確實能讓產品的每個面均勻受光，但是當多面體水晶也均勻受光時，每個面的影調差異就會降低，給人的視覺感受就會偏模糊，就好像有一層薄膜敷在水晶表面。同時，瑪瑙表面也無法出現漂亮的光帶，而是一片乳白色。所以在拍攝這種多面體水晶時，我們可以使用偏硬一點的光線使得多面體每個面的差異更大，這樣給人的視覺感受就會更強烈。

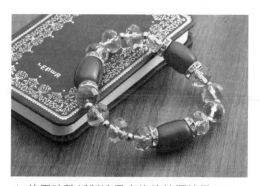

▲ 使用硫酸紙製造柔光後的拍攝效果

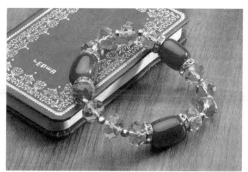

▲ 使用標準罩和柔光箱拍攝的效果

常見誤區2：使用反光板對手鏈進行補光

當筆者使用自製小型反光板進行補光時，不論哪個角度，都會在三顆瑪瑙珠子上面出現白色光斑。這與瑪瑙的位置是有關的，三顆瑪瑙的分佈使得反光板在任何一個角度都會使其中一顆瑪瑙表面出現光斑，所以我們乾脆就不要進行補光了。如果覺得哪顆水晶的哪個面需要調整，那麼就在 Photoshop 中進行後期操作吧，畢竟反光類首飾的拍攝往往都需要大量的後期製作。當然，我們會通過佈光儘量減少後期的工作量。

7.4 磨砂瓶酒類飲料實拍案例

7.4.1 產品概述與拍攝思路

本節拍攝的產品是雞尾酒飲料。該飲料是透明磨砂瓶,所以佈光時需要將瓶身打透。為了增加質感,採用黑色背景,並且製作倒影。將飲料擺出一定的造型,增加畫面的吸引力。

7.4.2 表現重點與手法

該產品的表現重點在瓶身倒影、瓶蓋的商標,飲料的通透感以及磨砂瓶身的質感。通過側逆光展現通透感,並使用標準罩打出較硬的光線來表現磨砂質感。瓶身正面以及瓶蓋的商標則分別使用鏡子和影樓燈單獨補光。倒影則利用墊在產品下方的透明玻璃來製造。

7.4.3 拍攝前準備工作

拍攝使用器材:尼康 D750 單反相機、尼康 105mm 微距鏡頭、兩支影樓燈、1 張黑卡、黑色絨布,一面鏡子、一面透明玻璃、靜物台、三腳架。

使用器材説明:黑卡用來遮擋多餘的雜光;黑色絨布遮擋周圍雜亂的發射光,防止玻璃倒影出各種雜物;鏡子當做反光板使用;透明玻璃用來產生倒影。

清潔:因為瓶子是磨砂的,所以吹一吹灰塵即可。但如果是透明玻璃的瓶子,就要仔細擦拭了,並且需要戴白手套,防止有指紋留在上面。

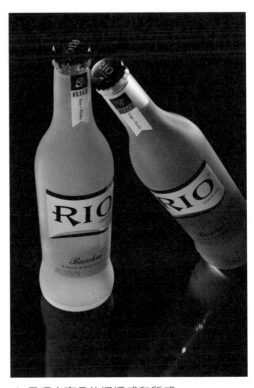

▲ 呈現出商品的通透感和質感

7.4.4　確定拍攝角度和構圖

為了拍出倒影與飲料瓶相呼應的效果，採用俯視的角度，這樣倒影在畫面中的比重將明顯加大。同時「RIO」字樣的擺放稍微有些角度，太正會使畫面顯得死板。一瓶飲料採用直立放置以表現整體結構，另外一瓶傾斜放置來達到使畫面更生動的目的。同樣，「RIO」字樣要擺出一定角度。

構圖方面，因為有倒影的存在，所以瓶身下方留出一定的空間，讓倒影與瓶身形成一個三角形。可能會有朋友不理解為何傾斜的飲料瓶要切割一部分，原因是為了使畫面看起來更隨意，不那麼死板。如果都拍全了畫面會顯得普通，稍微切割一下，就更容易吸引人的注意。

7.4.5　確定燈位

通過右側逆光打出飲料的通透感，左側逆光位配有豬嘴束光筒的影樓燈則單獨為瓶蓋補光；左前方的鏡子通過反射影樓燈 1 的光線為 RIO 飲料正面補光；右側黑卡遮擋部分影樓燈 1 多餘的光線。

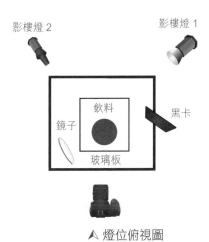

▲ 燈位俯視圖

7.4.6　具體拍攝步驟

1.確定飲料在畫面中的位置

上面已經分析了很多構圖的想法，但是在將飲料瓶放在靜物台上之前，我們需要想好怎麼把倒影拍出來。大家可能已經想到了，器材準備裏的透明玻璃就是用來拍攝倒影的。我們將黑色背景平鋪在靜物台上後，將擦乾淨的玻璃放在黑色背景上，這樣就可以將飲料瓶的背景拍攝進去。然後就可以將飲料瓶放在玻璃上進行構圖了。在構圖時會發現傾斜的飲料瓶不容易固定，筆者是在瓶座後方用重物頂住，將瓶子前方靠在直立的飲料瓶上的。其實更好的方法是用魚線將瓶口部分吊起，後方用藍膠將瓶底黏在玻璃上，只要不穿幫就可以，這樣會使這種結構更穩定。

▲ 確定飲料在畫面中的位置

這時，筆者發現畫面有兩點嚴重的問題。第一點，傾斜瓶身的商標沒有貼好，有一道「鼓泡」，筆者也是當時沒有注意到這一點，所以提醒大家，在選擇拍攝商品的時候一定要仔細觀察有無嚴重的瑕疵。如果有瑕疵，最好是可以換一件，實在換不了，就只能靠後期軟件進行處理了。還好，筆者可以換另外一瓶飲料來代替它。第二點，筆者發現靜物台上面的夾子和天花板一些奇奇怪怪的光線都被反射到了玻璃上，這嚴重影響了畫面的美觀性，所以我們用另外一塊黑色的背景將靜物台上方遮住，這樣就形成了一個很乾淨的背景。

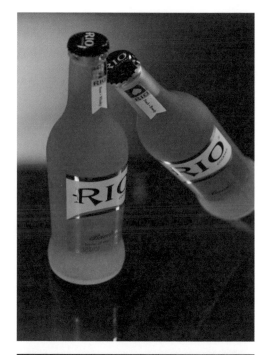

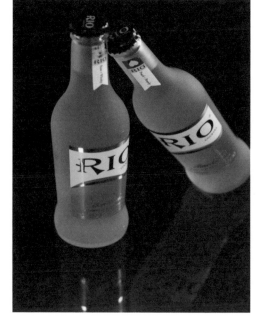

▲ 固定黑色背景的架子是用兩個背景支架拼接在一起的，不用單獨購買。

2.佈置主光打出透明體的通透感

　　在構圖確定後，就可以開始打主
光了。首先要打出瓶身的通透感，並
且要體現出瓶體磨砂質感。通過左後
側逆光位和使用標準罩來達到我們的
目的。左後側的逆光位可以將瓶身打
透，同時標準罩的光質偏硬，可以較
好地表現磨砂材質。

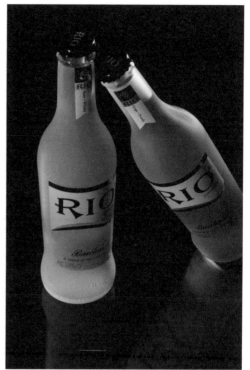

▲ 佈置主光打出瓶體的通透感和質感

3.使用黑卡遮擋畫面中的雜光

　　在佈置主光後，瓶身的磨砂質感
以及通透性很好地表現了出來，但是
在畫面右下角出現了不好看的雜光。
我們使用一張黑卡將雜光進行遮擋。

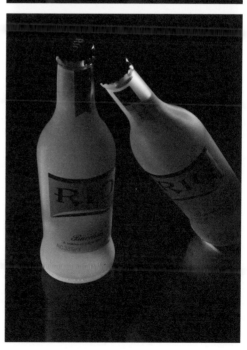

▲ 使用黑卡遮擋畫面中的雜光

4.用鏡子進行正面的補光

添加黑卡後，右下角的雜光消失了，但同時遮擋了部分瓶身上的光，導致瓶身正面的商標太暗了，所以我們需要對瓶身正面進行補光。這裏為了得到足夠強的補光，使用了鏡子，但是由於空間有限，靜物台上已經沒有放鏡子的空間了，所以筆者手持鏡子給正面進行補光。

5.為瓶蓋補光

拍攝到現在為止，瓶身上的光已經充分了，但是瓶蓋明顯太暗，所以採用左後方的逆光打亮瓶蓋，為了不讓多餘的光線打到瓶身上，筆者使用了一支豬鼻束光筒，使光線準確地打到了瓶蓋上。

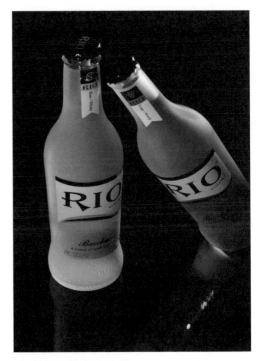

︿ 用鏡子補光的效果

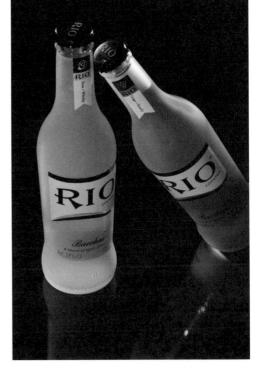

︿ 使用豬鼻束光筒為瓶蓋補光

6.設置拍攝參數

曝光模式：使用手動擋。

景深：該圖片需要清晰的範圍是直立瓶身的半徑，大概 3cm。

快門速度：採用常規引閃快門速度 1/125s。

光圈：將光圈和物距（焦平面至清晰點的距離）數值輸入到景深計算 APP 中，發現使用 f/11 的光圈即可達到 4cm 的景深，但是在拍攝中為了壓住雜光，使用 f/16 的光圈。

感光度：為了取得最高畫質，依舊設置最低感光度。

對焦點：對焦點放在直立瓶身的 O 字最右處的邊緣上。這樣可以保證景深範圍達到我們對清晰度的要求。

對焦方式：使用手動對焦。

白平衡：使用自動白平衡。

第8章

金屬商品拍攝實例教學

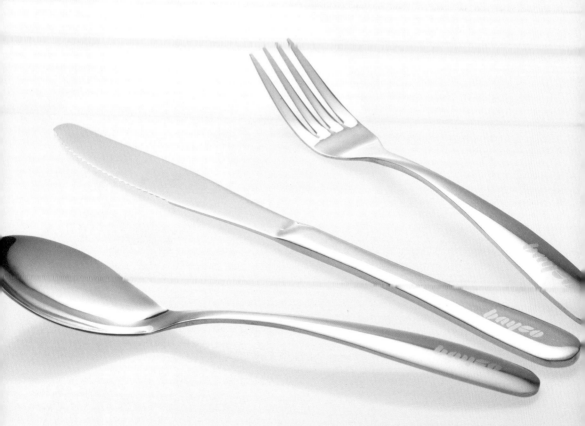

8.1 家用鍋具實拍案例

8.1.1 產品概述與拍攝思路

本節拍攝的產品是一款家用鍋具。要拍的產品拿到手後，首先確定拍攝的對象有 3 個，分別是鍋、鍋蓋和鍋鏟。所以筆者決定把鍋傾斜一定角度，將鍋蓋搭在鍋上，然後將鍋鏟固定在鍋裏。

8.1.2 表現重點與手法

該產品的表現重點在不銹鋼鍋蓋和鍋鏟的光澤，鍋把手和鍋蓋把手上的商標，以及鍋底的細節展示。不銹鋼鍋蓋和鍋鏟的光澤通過大面積的硫酸紙覆蓋以及左右兩側燈光來處理。利用左側的高位側光打亮鍋底和把手上的商標；利用右側高位逆光打亮鍋蓋把手上的商標以及金屬部分的亮線條。

8.1.3 拍攝前準備工作

拍攝使用器材：尼康 D750 單反相機、尼康 105mm 鏡頭、兩支影樓燈、三腳架、靜物台、硫酸紙、藍膠。

使用器材說明：用硫酸紙覆蓋產品，使光線盡可能分散，達到在金屬表面均勻反光的目的。藍膠用來固定鍋鏟在鍋中的位置。

清潔：亮面的不銹鋼材質鍋蓋很容易沾上指紋，一定要記得戴上手套拿取，並且用絲絨布將鍋蓋擦乾淨。

影樓燈 1　　　影樓燈
鍋具
△ 燈位俯視圖

8.1.4 確定拍攝角度和構圖

為了可以展示到鍋的內部，採用了角度稍高的俯拍。另外，盡可能在產品主圖中展示鍋具的各個部位，所以將鍋以一定角度傾斜放置，鍋蓋則自然地搭在另一邊，鍋鏟放在鍋裏，此構圖可以令畫面十分均衡，不會有失重的情況出現。

8.1.5 確定燈位

左側高位側光打亮鍋具底部和鍋把商標，並打出部分鍋蓋的金屬光澤。右側逆光位的影樓燈 2 打出鍋蓋金屬、鍋蓋把手金屬部分光澤，以及鍋把手商標。鍋具均被硫酸紙覆蓋，使光線足夠分散，令金屬表面的明暗過渡均勻。

△ 鍋、鍋蓋、鍋鏟組合展示效果

8.1.6 具體拍攝步驟

1.確定鍋、鍋蓋、鍋鏟在畫面中的位置

由於需要展示的物件比較多,所以構圖會比較滿。根據之前對構圖的思考,首先把鍋以一定角度固定住。固定的方法是在其後方放置一個小型升降臺。然後將鍋蓋搭在一邊,這時就要考慮到鍋蓋把手的位置放在哪裏會比較合適。如果把手與鍋離得太近,畫面中心會很擁擠,於是筆者選擇將把手放在畫面的右下角。這樣鍋蓋的把手、鍋的把手、和鍋前端的 U 形把手正好構成了三角形構圖,使整個畫面既穩固,又有一定的美觀性。

▲ 確定鍋、鍋蓋、鍋鏟的配搭位置

最後只需要確定鍋鏟的位置了。鍋鏟的把手不要與鍋或者鍋蓋的把手平行,否則畫面會感覺死板。於是筆者將鍋鏟調整了一定的角度,讓畫面顯得靈活一些。

2.使用硫酸紙避免反光

從上圖中可以看到,由於鍋蓋反光強烈,再加上並不是在專業的影樓,只是一間普通的房間,所以房間內雜亂的環境都被影在了鍋蓋上。為了避免這一點,筆者使用硫酸紙進行遮擋。

▲ 使用硫酸紙遮擋,使鍋蓋反射面均勻

可以明顯看到，當用硫酸紙覆蓋上頂端後，鍋蓋的反射面立刻變得均勻並且細膩，之前映上去的雜亂環境也消失了。但是右側依然有反光面，所以筆者將右側也用硫酸紙處理了一下。

▲ 同法處理右側反光問題

右側處理完畢後，反光面果然也消失了，但是在正前方依然有一塊兒硫酸紙遮蓋不到的地方。這個區域正好是相機所在的位置，如果遮擋住，也就沒法拍攝了。所以該處的雜亂影像會通過後期處理掉。

使用硫酸紙拍攝反光面是很常用的方法。值得一提的是，這裏沒有使用拍攝不銹鋼材質常用的雙燈夾板光（4.3.2 節有介紹），是因為鍋蓋的面積比較大，筆者沒有足夠大的柔光箱可以覆蓋住整個鍋蓋，因此雙燈夾板光在此處並不適用。

3.佈置主光打亮鍋體

既然是拍鍋，首先要為鍋進行佈光。而鍋底則是一定要展示的部分，但由於鍋底是凹陷進去的，所以筆者選擇高位光，再考慮到鍋把手的商標，主燈的位置就大概確定了下來，即採用左側高位側光進行拍攝。

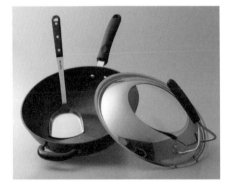

▲ 佈置主光打亮鍋體

主燈佈置完畢之後，不但鍋底受光展示了細節，鍋把手的商標也得到了展示，同時鍋鏟和鍋蓋左側都出現了高光面。

4.佈置輔助燈打亮鍋蓋和鍋蓋把手以及金屬線條

在佈置主燈之後，明顯發現鍋蓋右側太暗，而且也沒有體現出光澤度，把手商標也沒有展示。所以筆者在右側中位放置一支燈，為了同時將鍋蓋把手的金屬部分線條感拍攝出來，選擇右側側逆光的燈位。

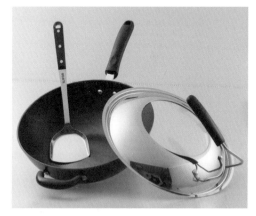

▲ 打亮鍋蓋把手及金屬連接條

輔助燈佈置完成後，鍋蓋右側的光澤度，商標都得到了展現，同時鍋蓋把手的金屬條也出現了高光帶。這樣佈光就完成了。

5.設置拍攝參數

曝光模式：使用手動擋。景深：圖片需要清晰的範圍是所有內容，範圍大概為 35cm。快門速度：使用常規快門速度 1/125s。

光圈：將光圈和物距（焦平面至清晰點的距離）數值輸入到景深計算 APP 中，發現使用 f/22 的光圈可滿足要求。

感光度：為了最高畫質，依舊設置最低感光度。

對焦點：對焦點選在鍋蓋邊緣，並且位於中間的位置。以保證畫面所有內容均清晰。

對焦方式：使用手動對焦。

白平衡：使用自動白平衡。

8.2　金屬刀叉實拍案例

8.2.1　產品概述與拍攝思路

　　本節拍攝的產品是一套金屬刀叉，屬金屬餐具一類產品。因為這類產品具有很強的反光性，所以在產品攝影中是難度比較高的，但其實只要佈光有一些耐心，還是可以得到滿意的圖片。

　　該次拍攝筆者準備佈置白色的背景，然後通過光在餐具表面的漸變效果來表現其金屬質感，構圖則儘量簡潔。值得一提的是，筆者這次拍攝的餐具尾端是帶有商標的，因此需要注意商標的表現。

8.2.2　表現重點與手法

　　該次拍攝的表現重點是餐具的金屬質感以及尾端的商標。首先用硫酸紙覆蓋產品，並通過逆光打出金屬表面的漸變光帶，以此表現金屬質感。商標的展現則需要通過微調燈位，讓商標部分出現漸變暗線條。

8.2.3　拍攝前準備工作

　　拍攝使用器材：尼康 D750 單反相機、尼康 105mm 微距鏡頭、兩支影樓燈、靜物台、硫酸紙、三腳架。

　　使用器材説明：硫酸紙用來覆蓋產品，以柔化光線，讓金屬表面產生光澤。

　　清潔：將餐具用絨布擦拭乾淨，並帶上白手套操作，防止留下指紋。

8.2.4　確定拍攝角度和構圖

　　為了將刀叉和勺子表現完整，採用大約 60°的角度俯拍。採用斜線和放射線構圖，不添加其他陪體，這樣使畫面既簡潔又不呆板。

△ 突出金屬質感及尾端商標

8.2.5　確定燈位

　　通過左側高位側逆光將餐具金屬光澤表現出來，並且該位置經過幾次微小調整，使尾端的商標能夠清晰展現。影樓燈 2 則作為背景燈，提高背景亮度並減淡陰影。

影樓燈 1　　影樓燈 2

金屬刀叉

△ 燈位俯視圖

8.2.6 具體拍攝步驟

1.確定金屬餐具在畫面中的位置

我們以右下角為起點，將餐具擺成放射線構圖，刀具的形狀不像勺子和叉子有一定的弧度，所以可放在中間位置。

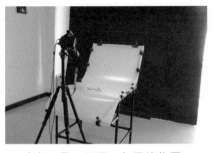
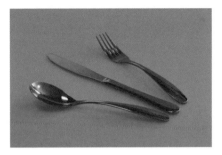

▲ 確定刀具、叉子、勺子的位置

2.佈置主光打出餐具的金屬光澤

主光採用高位逆光將餐具的金屬光澤表現出來。拍攝這種小件的高反光性產品，硫酸紙是必不可少的，因為它可以將光線均勻地投射到金屬表面，從而形成漸變光帶的效果。這裏筆者分別拍攝了一張沒有用硫酸紙和用了硫酸紙後的照片，經過對比可以明顯地感受到硫酸紙的作用。

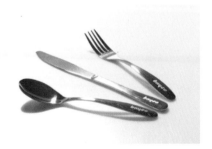

▲ 未使用硫酸紙拍攝的效果

▲ 使用硫酸紙拍攝的效果

可以看到加了硫酸紙之後金屬表面出現了漸變的光帶，很好地展現了其金屬光澤，但是筆者發現刀具的光澤體現得並不好，有些太暗了。而刀具尾端的商標則有了很好的表現。所以需要調整燈位，使刀具後端不發生變化，但是增加前端的亮度。説實話，這個燈位很難調整，最好有一位助理移動光位，攝影師隨時觀察光線的分佈，來確定最優的位置。如果像筆者一樣，只有自己進行拍攝，就需要不斷地在燈和相機之間移動，每移動一下燈位，餐具表面的光線都可能會發生很大的變化。下面給大家展示兩張筆者在調整該燈位的過程中拍攝的圖片。

▲ 略微移動主光位置就對會畫面的光影產生明顯的影響

上面的兩張圖片展示的只是稍微將燈位往靠近靜物台的方向移動一點的結果，可以看到前端亮度就有了明顯的提升，但是尾端也變亮了，商標展示得不是很好，所以筆者將燈位向左側移動一點，這樣刀具前端受光量就會高一些，而後端受光量就會降低，這正好滿足我們的要求。於是得到了右圖比較滿意的結果。

▲ 將燈位向左側移動一點產生滿意的效果

3.佈置輔助光提高背景亮度同時弱化陰影

餐具的圖片最好背景白一些，這樣會顯得比較乾淨，所以筆者佈置了 1 種底光，以提高背景亮度並弱化陰影。通過調節底光燈的輸出功率可以控制陰影的強度。

▲ 底光燈輸出功率較低時陰影明顯　　▲ 提高底光燈輸出功率後，減輕陰影。

可以看到，功率越大，背景就越白，陰影也就越淺。經過不斷地調整，得到自己認為理想的效果就可以了。下面是佈置輔助光後的場景圖和效果圖。

▲ 佈置輔助光後的場景圖和效果圖

4.設置拍攝參數

餐具的圖片最好背景白一些，這樣會顯得比較乾淨，所以筆者佈置了 1 種底光，以提高背景亮度並弱化陰影。通過調節底光燈的輸出功率可以控制陰影的強度。

在最困難的佈光結束後，該產品的拍攝就很常規了。大家在實踐的時候可能會很苦惱得不到自己想要的效果，其實拍攝金屬產品時一定要有耐心，在遇到困難的時候不要氣餒。當你拍攝幾張成功的圖片後，對金屬反光的控制就會熟練很多。

曝光模式：使用手動擋。

景深：該畫面中所有餐具都要清晰，範圍大約是 12cm。

快門速度：使用常規引閃快門速度 1/125s。

光圈：將光圈和物距（焦平面至清晰點的距離）數值輸入到景深計算 APP 中，發現使用 f/20 的光圈即可達到 12cm 的景深。

感光度：為了取得最高畫質，依舊設置最低感光度。

對焦點：對焦點放在刀具的中間部位。這樣可以保證景深範圍覆蓋到所有餐具。

對焦方式：使用手動對焦。

白平衡：使用自動白平衡。

8.3 防曬霜實拍案例

8.3.1 產品概述與拍攝思路

本節拍攝的產品是一款防曬霜。這類護膚品是有常規拍攝燈位的，下面就為大家對該燈位進行介紹。由於該款產品是金屬瓶身，更能突出該種佈光方式的特點。採用白色背景，產品放在畫面中央拍攝，讓產品顯得很乾淨。

8.3.2 表現重點與手法

為了表現出瓶身的金屬光澤，採用夾角光的佈光方式。通過正面頂部的補光使瓶身表面的文字、商標以及瓶蓋得以正常展現。

8.3.3 拍攝前準備工作

拍攝使用器材：尼康 D750 單反相機、尼康105mm 鏡頭、3 支影樓燈、三腳架、靜物台。

清潔：拍攝前將瓶身上的灰塵用氣吹吹乾淨即可。

8.3.4 確定拍攝角度和構圖

採用平視的拍攝角度，最大限度防止畸變。構圖採用中央式構圖，防曬霜直立拍攝，簡潔明瞭。

8.3.5 確定燈位

通過左右兩側的夾角光分別打出兩條亮線條。佈置在正面的高位影樓燈 3 打亮防曬霜正面。

︽ 金屬瓶身的防曬霜

︽ 燈位正視圖

8.3.6 具體拍攝步驟

1.確定防曬霜在畫面中的位置

對於這種中央式構圖，要保證產品在畫面中絕對得正。之前在拍攝礦泉水的章節中向大家介紹過這種構圖的拍攝技巧，這裏再給大家複習一遍吧。

首先我們將相機正對着防曬霜擺放，然後再從取景器中觀察。將三腳架水平旋鈕鬆開，旋轉相機使取景器邊緣與防曬霜邊緣重合。如果防曬霜是歪的，那麼邊緣是重合不上的。這時鎖緊水平旋鈕，鬆開調整鈕，將防曬霜邊緣與取景器邊緣調整為重合狀態，之後鎖緊調整鈕。我們再將水平旋鈕鬆開，將相機的另一側邊緣與防曬霜的另一側邊緣進行重合。如果放防曬霜的桌面是水平的，那麼這兩條邊緣是一定會重合的，如果不重合，説明桌面不水平。但此時即便這兩條邊緣沒有重合，也不會相差很大，應該是比較細微的分離，這時可鎖緊水平旋鈕，鬆開調整鈕再稍微

▲ 中央式構圖正放產品

調整一下就可以了。然後將相機旋轉回正面就可以確定防曬霜一定是豎直放置了。至於確定防曬霜是不是正對着我們，依然採取老辦法，觀察取景器中商標的最左側字母 P 和最右側字母 y 距防曬霜邊緣寬度一致就可以。

2.使用雙燈打平光展現瓶身光澤感

大家在網店上看到的絕大多數白底化妝品展示圖均是採用雙燈打平光光位拍攝出來的，因為在那些圖片上均可以明顯地看到兩條亮線條。為了讓大家更清晰地感受到雙燈打平光的作用，所以筆者選擇了反光比較強烈的金屬表面的這款防曬霜進行介紹。

3.佈置主光打出右側亮線條

我們先來佈置右側的燈光。將一支配有柔光箱的影樓燈佈置在右側 70° 左右。對這支燈的位置進行調整，亮線條的位置就會發生改變。為了讓亮線條更寬一些，筆者將柔光箱橫過來擺放。

▲ 佈置主光，打亮產品右側。

因為使用的白色背景，所以筆者希望瓶身邊緣是黑色的，這樣可以和背景分離出來。於是控制亮線條的位置，留出一道黑邊。

4.佈置輔助光打出左側亮線條

在確定了右側燈的位置後，左側就很好佈置了。我們將左側影樓燈佈置在與右側影樓燈對稱的位置就可以了。這樣就打出兩條對稱的亮線條，並且留有一道黑邊。

▲ 佈置輔助光打出左側亮線條

通過雙燈打平光，我們已經將防曬霜表面的光澤感表現了出來，但這樣還是不夠的，下面要將背景打亮，並且為正面再補一些光。

5.佈置輔助光打亮背景並為正面補光

在化妝品的正面放置一盞高位影樓燈，斜向下打光。這樣可以在將防曬霜背景打亮的同時為其正面進行補光。至於需要亮度提高多少，調整燈的輸出功率觀察效果就可以了。

▲ 斜向下打光，打亮背景並為產品正面補光。

這裏提醒大家的是，在雙燈打平光的基礎上也可以有一些變化，比如右面這張圖片也是雙燈打平光，但是最後一支燈打的底光，就會出現不太一樣的效果。大家在拍攝中也可以多多嘗試，以得到最佳的表現效果。

▲ 採用底光的效果

6.設置拍攝參數

曝光模式：使用手動擋。

景深：圖片需要清晰的範圍是所有內容，範圍大概為 2cm。

快門速度：使用常規快門速度 1/125s。

光圈：將光圈和物距（焦平面至清晰點的距離）數值輸入到景深計算 APP 中，發現使用 f/16 的光圈可滿足要求。

感光度：為了取得最高畫質，依舊設置最低感光度。

對焦點：對焦點選在商標的字母 P 上。

對焦方式：使用手動對焦。

白平衡：使用自動白平衡。

第**9**章

混合材質商品拍攝實例教學

9.1 男士皮帶實拍案例

9.1.1 產品概述與拍攝思路

本節拍攝的產品是一條男士皮帶。皮帶由兩部分組成，一部分是金屬扣，另外一部分是皮質，在拍攝時要兼顧金屬扣和皮質的質感。為了更詳盡地展示皮帶，需要拍攝金屬扣和皮質部分的特寫圖片。需要注意的是，該款皮帶的皮帶扣是採用的金屬拉絲工藝，在拍攝時需要妥善處理。

9.1.2 表現重點與手法

為了表現皮帶扣表面的金屬拉絲工藝，通過右側側光進行表現，同時打亮皮質部分。在皮帶偏左位置再佈置一支影樓燈為皮帶扣以及皮帶左側補光。局部細節則通過拍攝特寫照片展示。

▲ 皮帶扣和皮質的特寫展示

9.1.3 拍攝前準備工作

拍攝使用器材：尼康 D750 單反相機、尼康 105mm 鏡頭、3 支影樓燈、三腳架、靜物台。

清潔：拍攝前將皮帶扣用植絨布擦乾淨，並戴上白手套。用氣吹將皮質部分的灰塵吹乾淨。

9.1.4 確定拍攝角度和構圖

採用 30°俯拍的角度拍攝，這樣會使皮帶的形狀更立體。

由於皮帶很長，所以為了能夠將其展示完整，需要將皮帶卷起來。同時筆者個人認為將皮帶卷起來立着放置並不好看，所以採用平放的方式進行拍攝。

9.1.5 確定燈位

通過右前側的影樓燈 1 將皮帶扣的拉絲
工藝展示出來，同時打亮右側的皮質部分；通
過左前側的影樓燈 2 為皮帶扣、皮帶左側補
光；皮帶影樓燈 3 則用於打出白色背景。

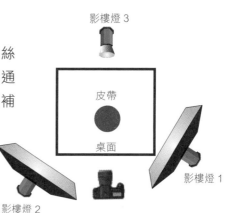

▲ 燈位俯視圖

9.1.6 具體拍攝步驟

1.擺好皮帶的造型並構圖

新的皮帶是很容易盤起來的，如果盤起來後會
自己撐開，多盤幾次就好了。皮帶的彎曲度會有一個
記憶性，將皮帶卷好後讓皮帶扣垂到前端，皮帶扣後
面都會有凸起，將凸起卡在皮帶上放好即可。皮帶造
型擺好後就很容易構圖了，將皮帶放在畫面的中心
即可。

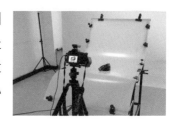

2.佈置主光展現皮帶扣金屬質感，同時打亮皮帶

為了體現皮帶扣的金屬質感，我們使用配有柔
光箱的影樓燈進行打光。如果使用標準罩，光線打在
金屬皮帶扣上太過生硬，顯得比較髒；用硫酸紙又太
柔，不利於表現皮帶扣表面拉絲工藝；柔光箱正好折
中，對表現金屬和皮質都可以達到比較好的效果。燈
位佈置在右側 30°左右，這個燈位可以有效對皮質
和皮帶扣進行打光，同時金屬部分的拉絲工藝和光面
都會有良好的表現且會使皮帶扣表面出現漸變效果。

▲ 構圖展示

▲ 佈置主光表現皮帶扣金屬質感，並打亮皮帶。

3.佈置輔助光為皮帶扣補光，並打亮皮帶左側部分

我們需要在左側佈置一支輔助燈使皮帶扣和皮帶的左側也亮起來。為了使皮帶扣表面依舊有漸變效果，要降低輔助燈的輸出功率，並且仔細調整角度。這支輔助燈的角度決定了金屬皮帶扣光面部分的光斑效果。輔助燈佈置在左側 45°左右。

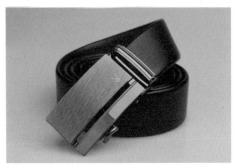

▲ 在左側45°補光後形成的皮帶扣光影效果

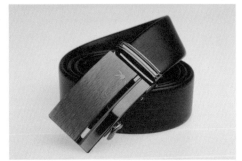

▲ 稍微移動輔助光的位置，光影效果明顯不同。

可以看到不同的光位對皮帶扣光面的表現完全不同，筆者更喜歡上方左圖的表現方式。

4.佈置輔助光打亮背景

我們希望拍攝出白底照片，為了後期不摳圖，需要加入背景光。筆者將一支影樓燈佈置在靜物台下面，由於靜物台是可透光的，所以可以拍攝出白底的背景。

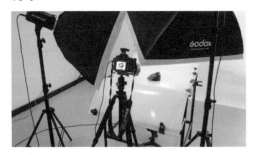

▲ 打亮背景

5.拍攝皮帶扣細節照片

　　拍攝完主圖後，我們開始拍攝局部照片。首先拍攝皮帶扣。拍攝皮帶扣跟拍攝其他金屬產品是一樣的，為了讓金屬表面光線更均勻，需要使用硫酸紙。筆者將硫酸紙罩在產品上進行拍攝，並且更換了黑色背景，來提升皮帶的質感。佈光採用右側 45°側光，因為使用了硫酸紙，所以影樓燈需配置標準罩。

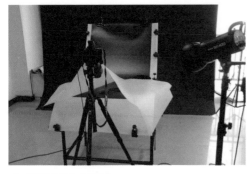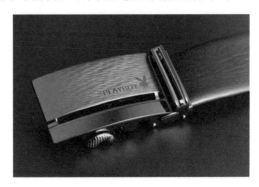

▲ 特寫展示皮帶扣

　　在使用硫酸紙後，皮帶扣的光面部分光線漸變非常柔和，並且拉絲部分的工藝也表現得很突出，雖然只使用了 1 支燈，但是材質表現效果比較突出。

6.拍攝皮質部分細節

　　皮質部分細節的拍攝方法其實和主圖拍攝方法很相似，但由於沒有了皮帶扣的金屬部分，所以我們可以使用較硬的光去表現皮質。將拍攝主圖時右側的柔光箱換成標準罩就可以對皮質部分進行細節拍攝了。

 特寫展示皮質部分

7.設置拍攝參數

曝光模式：使用手動擋。

景深：主圖中需要清晰的範圍是畫面中全部內容，大概在 15cm 左右。局部圖對景深要求不高，統一按 5cm 景深計算。

快門速度：使用常規快門速度 1/125s。

光圈：將光圈和物距（焦平面至清晰點的距離）數值輸入到景深計算 APP 中，發現主圖使用 f/32 可滿足要求，局部圖採用 f/22 的光圈可滿足要求。

感光度：為了取得最高畫質，依舊設置最低感光度。

對焦點：主圖的對焦點選在 PLAYBOY 的 Y 上。局部圖的對焦點選在主體上即可。

對焦方式：使用手動對焦。

白平衡：使用自動白平衡。

有條件的朋友可以將相機與電腦連接進行聯機拍攝。拍攝時建議使用快門線。

9.2 女士化妝品套裝實拍案例

9.2.1 產品概述與拍攝思路

本節拍攝的產品是女士化妝品套裝。化妝品套裝是由多個單獨產品組成的，所以在構圖時要合理考慮每個產品的位置。用光要顧及整體，不能只針對單獨產品進行佈光。通過合理的構圖，將產品的結構、包裝材質表現出來，並讓畫面有一定的美感。

9.2.2 表現重點與手法

為了表現出化妝品的整體結構，佈置一支頂燈並向背景打光，通過背景反射形成的逆光打出化妝品整體輪廓，並表現其透明外殼的通透感。為了讓化妝品邊緣顯得更有光澤，左右兩側各佈置一支影樓燈打亮其邊緣。正面則通過反射光補光，從而展現產品商標。

▲ 化妝品套裝的整體展示

9.2.3　拍攝前準備工作

拍攝使用器材：尼康 D750 單反相機、尼康 105mm 鏡頭、3 支影樓燈、藍膠、黑卡、三腳架、靜物台。

使用器材說明：藍膠用來固定其中一個傾斜的產品。黑卡用來勾勒產品的黑邊。

清潔：拍攝前用植絨布將瓶身擦乾淨，並帶上白手套，以防止留有指紋印痕。用氣吹將灰塵吹掉。

9.2.4　確定拍攝角度和構圖

採用平視的拍攝角度，最大限度防止畸變。構圖方面，小瓶的化妝品放在畫面前端，同時為了防止畫面過於死板，將一瓶斜着靠在另外一瓶上，底部用藍膠固定。三瓶豎高的產品放在後面，並且要有一定間隔。間隔不要過於均勻，要有一些節奏性的變化。仔細挪動產品位置，使每瓶豎高產品的信息不會被前面的小瓶化妝品擋住。

9.2.5　確定燈位

通過頂燈（影樓燈 1）向背景打光，因此圖例中的燈頭是向後的，利用背景的反光打亮整個產品的輪廓，這樣的光線更柔和，光線質感均勻。再利用左右兩側逆光位的影樓燈 2 和影樓燈 3 打出產品外殼透明區域的高光。左右兩邊的黑卡紙則勾勒黑邊使產品與背景分離。右前方的銀紙則用於反射光為化妝品正面補光。

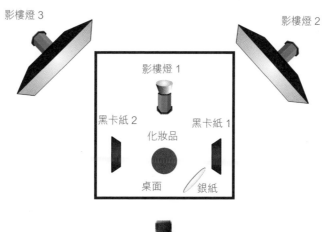

燈位俯視圖

9.2.6 具體拍攝步驟

1.確定化妝品套裝中每個產品在畫面中的位置

這套化妝品一共由 5 瓶組成，3 瓶長條形的，2 瓶短圓柱形的。我們要確定這 5 個單獨產品的位置。

首先將短圓柱形的產品放在靜物台上，為了不讓畫面那麼死板，需要擺一個造型。筆者將一瓶斜放在另外一瓶上，然後底部用藍膠固定。在拍攝完成後可在 Photoshop 中將藍膠修掉。這樣兩瓶圓柱形的產品位置就確定了。然後將三瓶長條形的產品放在圓柱形產品的後方，為了能讓產品信息展示出來，要仔細調整產品位置，讓這三瓶長條形產品的文字不會被遮擋。同時，三瓶產品之間的距離不要一致，否則畫面會顯得很生硬，距離有遠有近，會更有節奏感，畫面也更自然。

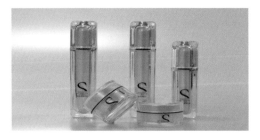

▲ 整體構圖展示

2.佈置主光打亮瓶身結構和透明包裝通透感

由於該款化妝品的透明外殼是塑膠材質的，所以會有各種奇怪的反射影像，我們通過佈光儘量減少這種反射，但是仍然需要進入 Photoshop 進行後期處理，才可以完全修掉不均勻的反射。這種反射不是因為我們用光不均勻，而是由於材質本身的原因。

主光佈置在產品上方，使用裸燈頭，燈頭朝背景板。因為該產品的外殼是透明的塑膠材質，所以我們需要逆光打出透明外殼的通透感。通過向背景板打光，它的反射光就相當於逆光，同時背景還會顯得很均勻。如果在背景板後方打光，則會有光斑出現。筆者希望光線的分散更均勻一些，模仿日光的效果，所以選擇使用了裸燈頭。

▲ 主光打亮瓶身

3.佈置輔助光打亮右側透明邊緣

主光雖然打亮了產品，並且體現出了外殼的透明質感，但是由於塑膠外殼比較厚，並且密度不均，裏面會有各種奇怪的反光。於是筆者在右側逆光位佈置一個柔光箱，將右邊緣完全打亮，這樣就可以最大限度地避免外殼出現難看的反射光，使化妝品本身顯得更為純淨。

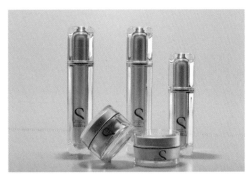

▲ 輔助光打亮右側邊緣

4.佈置輔助光打亮左側透明邊緣

與上一支柔光箱道理一樣，我們需要打亮左側的透明外殼，在對稱的位置放一支輔助燈就可以達到目的。

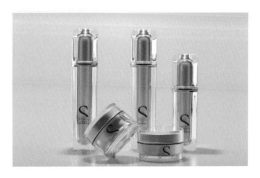

▲ 打亮左側透明邊緣

5.使用黑卡強化黑邊

我們發現在化妝品的邊緣已經有黑邊出現了，但黑度不夠均勻，於是筆者在左右兩側各加了一張黑卡來解決這個問題。

6.使用銀紙打亮正面文字

為了展現外殼的質感，我們用了 3 支燈打逆光，所以致使正面有些太暗了，尤其是斜着擺放的圓柱形化妝品。於是筆者使用一張銀紙來反光，用銀紙的好處是，可以形成有些夢幻的光斑效果。通過銀紙反光，也可以增添畫面的生動性。

7.設置拍攝參數

曝光模式：使用手動擋。

景深：圖片所有內容都需要拍攝清楚，範圍大概為 8cm。

快門速度：使用常規快門速度 1/125s。

光圈：將光圈和物距（焦平面至清晰點的距離）數值輸入到景深計算 APP 中，發現使用 f/16 的光圈可滿足要求。

感光度：為了取得最高畫質，依舊設置最低感光度。

對焦點：對焦點選在短圓柱形化妝品的邊緣。確保前後均清晰。

對焦方式：使用手動對焦。

白平衡：自動白平衡即可。

有條件的朋友可以將相機與電腦連接進行聯機拍攝。拍攝時建議使用快門線。由於該款化妝品的塑膠透明外殼很難處理，所以需要後期對外殼內部光斑進行修飾。下面就是經過後期修飾後的化妝品套裝圖片。

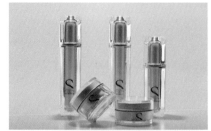

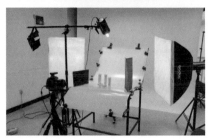

▲ 使用黑卡強化黑邊

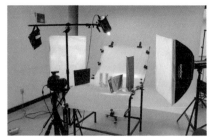

▲ 使用銀紙反光打亮瓶身正面文字

⋏ 後期修飾後的化妝品套裝圖片

9.3 單反鏡頭實拍案例

9.3.1 產品概述與拍攝思路

　　本節拍攝的產品是一款尼康的鏡頭。當拿到鏡頭後，可以在網上尋找一些參考圖片，對比參考圖片快速找到對產品的大致感覺，然後再進行構圖和佈光。

　　尼康鏡頭的鏡身上有很多表明產品信息的文字，在畫面中需要較好的表達。另外筆者希望把這款鏡頭拍攝得有神秘感，故採用了黑色背景，並且光影需要有漸進式的變化。

9.3.2 表現重點與手法

　　單反鏡頭的表現重點在鏡身上的型號信息，鏡頭表面的鍍膜，鏡頭不同材質的表現以及鏡頭蓋的商標。這些通過側逆光均可進行表現，鏡頭表面的鍍膜則通過左側的燈光打出，並利用鏡子的反射光增加光斑長度。

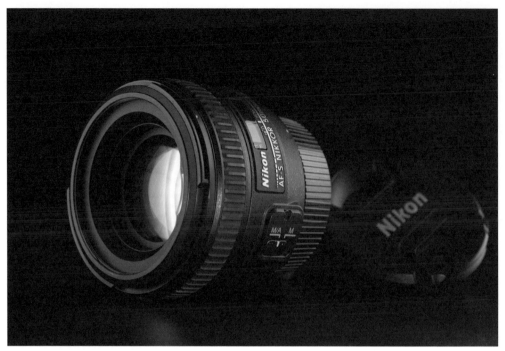

▲ 表現出拍攝重點的單反鏡頭效果

9.3.3 拍攝前準備工作

拍攝使用器材：尼康 D750 單反相機、尼康 105mm 微距鏡頭、兩支影樓燈、1 面鏡子、兩張黑卡、靜物台、黑色背景布。

使用器材說明：鏡子用來延長表現鍍膜的光斑長度；黑卡用來遮擋打到背景上的雜光。

清潔：如果商品不是全新的，則需要進行清洗，尤其是要清洗掉鏡頭表面和對焦環凹槽內的灰塵。若商品是全新的，則可以省略此步驟。

9.3.4 確定拍攝角度和構圖

上面我們講到要把該鏡頭拍攝得有視覺衝擊力，所以拍攝位置要比鏡頭的中軸線更低。構圖方面，為了展現鏡頭的基本標誌，同時又不那麼死板，筆者選擇將鏡頭平放在靜物台上，同時傾斜一定的角度。之所以傾斜一定角度是因為要保證同時拍攝到鏡頭的鍍膜和標誌。在鏡頭後方可以放上遮光罩和鏡頭蓋作為陪襯。通過主體和陪體達到完整表現這支鏡頭的目的。

9.3.5 確定燈位

　　右側逆光位的影樓燈 1 將鏡頭整體的材質和標誌展現出來；左前側的影樓燈 2 將鏡頭鍍膜以光斑的形式表現，並利用鏡子來增加光斑長度；右前側的常亮燈則用來為鏡頭底部提亮；左右兩邊的黑卡擋住打在背景上的多餘光線。

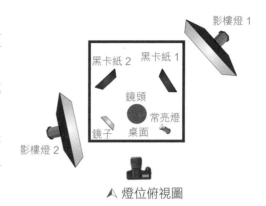

▲ 燈位俯視圖

9.3.6 具體拍攝步驟

1.確定鏡頭在畫面中的位置

　　第一步需要做的就是確定主體在畫面中的位置。上面我們已經確定了鏡頭的擺放方式和拍攝角度，所以只需要將鏡頭以平躺的方式固定在靜物台上，同時通過取景器確定鏡頭在畫面中的位置是我們想要的即可。

2.加入陪體

　　在確定主體位置後，我們加入陪體，也就是遮光罩和鏡頭蓋。陪體的位置以不影響主體表達為準則，所以我們將遮光罩和鏡頭蓋放在鏡頭的後方，並且讓商標的標誌傾斜一些，使畫面不顯得那麼死板。在加入遮光罩和鏡頭蓋的過程中，可以根據需要改變鏡頭的位置，使構圖看起來更舒服。

　　需要注意的是，一旦進入到佈光環節，機位和被拍攝的商品都不能進行位置的改變。如果需要改變機位或者被攝商品的位置則需要重新佈光。

▲ 構圖示意

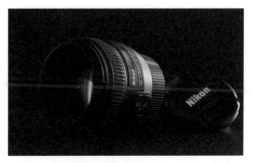

▲ 加入陪體後的構圖示意

3.佈置主光

在構圖確定後，開始佈光。佈光的第一步是佈置主光，通過主光表現商品的基本結構和圖片基調。為了按最初所設想的那樣將鏡頭拍得有神秘感，主光選擇使用中高位側逆光，燈頭略向下傾斜。

這裏需要強調一下：燈光的佈置需要從取景器觀察鏡頭的受光面來確定，受光面的微小變動都會影響圖片效果，所以頻繁地微調燈位和輸出是必要的，越專業的靜物攝影師對燈光的調整越細緻。

通過主光的佈置，我們將鏡頭的重要標誌以及鏡頭蓋的商標打亮，並且對不同材質也有了較好的區分，同時使畫面整體基調帶有神秘感。

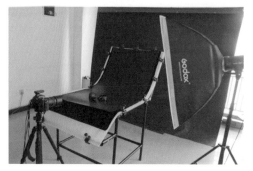

⋏ 主光佈置示意圖　　　　　　⋏ 拍攝效果圖

4.佈置輔助光

佈置主光後發現不能展示出鏡頭表面的鍍膜，所以我們需要進行輔助光的佈置。輔助光佈置在左側，中位光，從而打亮鏡頭鍍膜。

但由於此款鏡頭的鏡片是深凹在鏡頭中的，導致鏡頭鍍膜的上部受不到光。為了解決這個問題，筆者將一面鏡子放在靜物台上，使用反射光將鏡頭上部的鍍膜打亮。還有一個辦法是將鏡頭架高，大家在實際拍攝時可以嘗試一下。

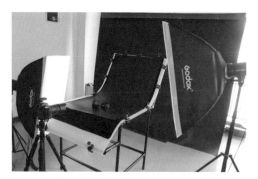

⋏ 輔助光佈置示意圖　　　　　⋏ 拍攝效果圖

▲ 鏡子佈置示意圖　　　　　　　　　　▲ 佈置鏡子後的拍攝效果圖

5.添加黑卡遮擋雜光

目前為止該鏡頭需要表現的重點位置都已經通過佈光打亮了，但是細節還需要調整一下。我們會看到背景有一些發灰，這是由於主光和輔助光的部分光打在了背景上造成的，所以筆者使用兩張黑卡分別放在鏡頭左右，擋住打在背景上的雜光，但卻不影響鏡頭受光。這樣操作後，背景會變得更乾淨。

▲ 使用兩張黑卡遮擋雜光

6.增加常亮光照亮底部

為了使整支鏡頭的表現更充分，有必要提高鏡頭下方的亮度。在這裏如果使用白紙等反光材質進行補光會出現穿幫的情況，所以筆者使用一支很小的常亮燈對鏡頭下方進行補光，然後將快門速度降低，防止常亮燈的光被影樓燈壓住。

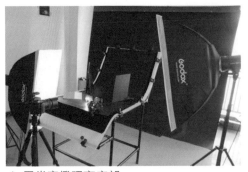

▲ 用常亮燈照亮底部

　　值得一提的是，筆者一開始使用的是植絨黑色背景，幾乎沒有反光，所以底部的提亮效果並不明顯，但是採用了反光性稍強的光面黑色背景布後，補光效果明顯增強。

▲ 植絨背景導致幾乎沒有反光為鏡頭底部提亮

▲ 使用光面的黑色背景增強反光，有效提亮底部

7.設置拍攝參數

曝光模式：使用手動擋。

景深：這款鏡頭我們需要它清晰的範圍是鏡頭前部到商標和型號，長度在 4cm 左右。

快門速度：使用常規快門速度 1/125s。

光圈：將焦距和物距（焦平面至清晰點的距離）數值輸入到景深計算 APP 中，發現使用 f/14 的光圈可滿足要求。

感光度：為了最高畫質，依舊設置最低感光度。

對焦點：將對焦點選擇在「Nikon」標誌上，以使鏡頭的前部和後部均有不錯的清晰度。

對焦方式：使用手動對焦。

白平衡：使用手動白平衡。

如果對圖片仍然有不滿意的地方，可以繼續對光位進行修改。

電商攝影
實拍技巧

作者
于亮

責任編輯
李穎宜

封面設計
吳廣德

出版者
萬里機構出版有限公司
香港鰂魚涌英皇道1065號東達中心1305室
電話：2564 7511
傳真：2565 5539
電郵：info@wanlibk.com
網址：http://www.wanlibk.com
　　　http://www.facebook.com/wanlibk

發行者
香港聯合書刊物流有限公司
香港新界大埔汀麗路36號
中華商務印刷大廈3字樓
電話：（852）2150 2100
傳真：（852）2407 3062
電郵：info@suplogistics.com.hk

承印者
創藝印刷有限公司

出版日期
二零一九年十二月第一次印刷